머리말

선 긋기 연습이 끝난 후, 이번엔 주변에 있는 꽃이나 곤충, 엄마 아빠 얼굴에 색깔을 넣어서 그려보기로

해요. 선과 선을 연결시키면 어떤 사물이건 다 그릴 수 있어요. 어때요! 생각보다 아주 쉽지요.

창의력을 키워주는 어린이 미술 **재미있는 손·예쁜 마음 1, 2** 권을 참고하여 연습하면 훨씬 큰 도움을

얻을 수 있을 거예요.

이 책으로 과일이나 예쁜 꽃, 귀여운 동물 그리기가 끝나도 계속 주변의 관심있는 것을 연습해 보세요.

어떤 그림도 한국화로 그릴 수 있어요.

농담 만들기

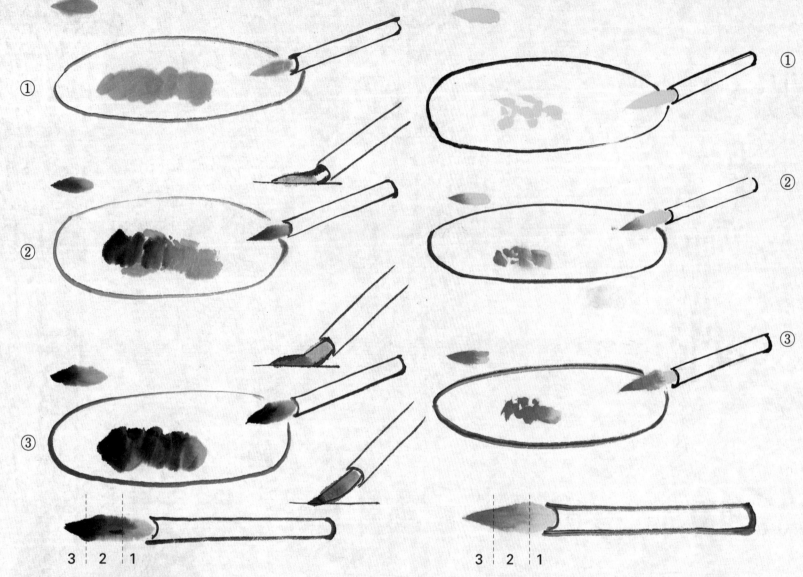

먹 : ① 1차적으로 여린 먹을 붓 전체에 묻힌다.
　　　(붓을 완전히 눕힌다)

　　② 2차적으로 중간 먹색을 붓 중간까지만 묻힌다.
　　　(붓을 반만 눕혀 묻힌다)

　　③ 마지막으로 진한 먹을 붓끝에 조금 묻힌다.
　　　(붓을 세워서 묻힌다)

색 : ① 1차적으로 여린 색을 붓 전체에 묻힌다.
　　　(붓을 완전히 눕힌다)

　　② 2차적으로 중간 색을 붓 중간까지만 묻힌다.
　　　(붓을 반만 눕혀 묻힌다)

　　③ 마지막으로 진한 색을 붓끝에 조금 묻힌다.
　　　(붓을 세워서 묻힌다)

색감 내기

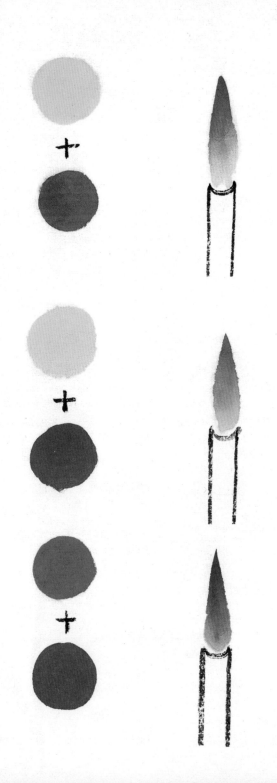

우선 붓 전체에 노랑색을 묻히고 붓끝 부분에 붉은색을
조금 묻혀 붓을 눕혀 사용하면 된다.(노랑색, 붉은색이
자연스럽게 혼합된 색이 나타난다)

붓 전체에 노랑색을 묻히고 붓끝 부분에 파란색을 조금
묻혀 붓을 눕혀 사용한다.(노랑색, 파란색이 자연스럽게
혼합된 색이 나타난다)

붓 전체에 붉은색을 묻히고 붓끝 부분에 파란색을 조금
묻혀 붓을 눕혀 사용한다.(붉은색, 파란색이 자연스럽게
혼합된 색이 나타난다)

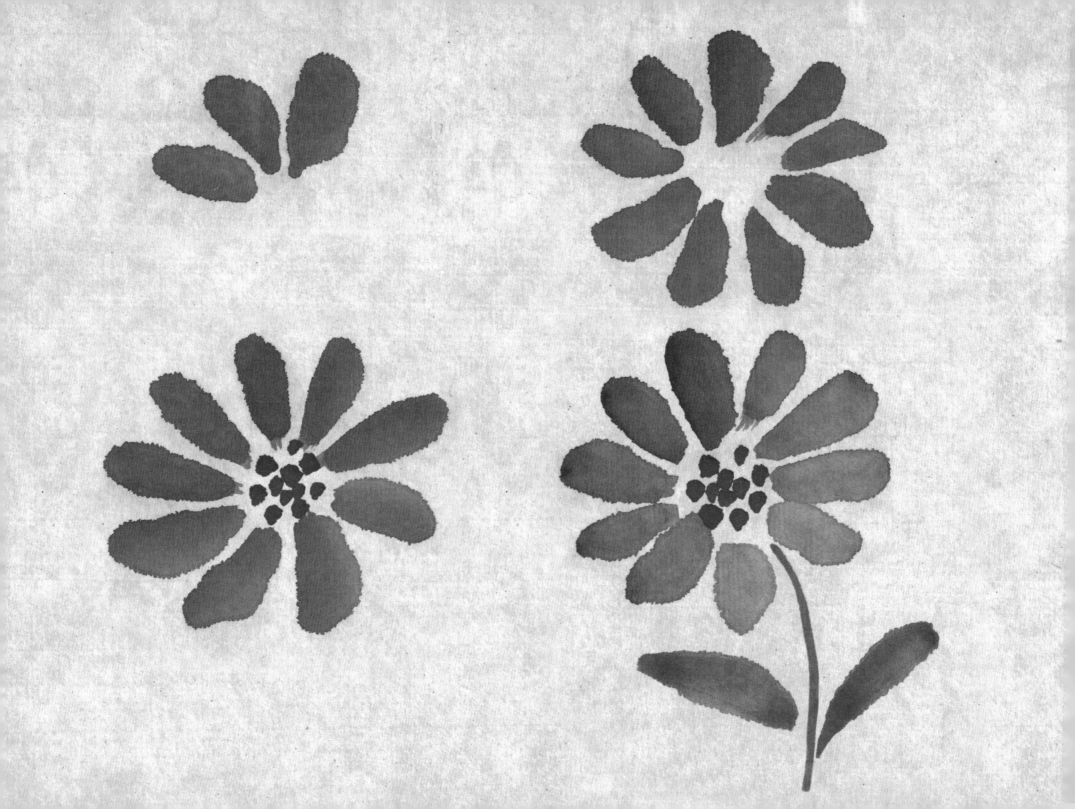

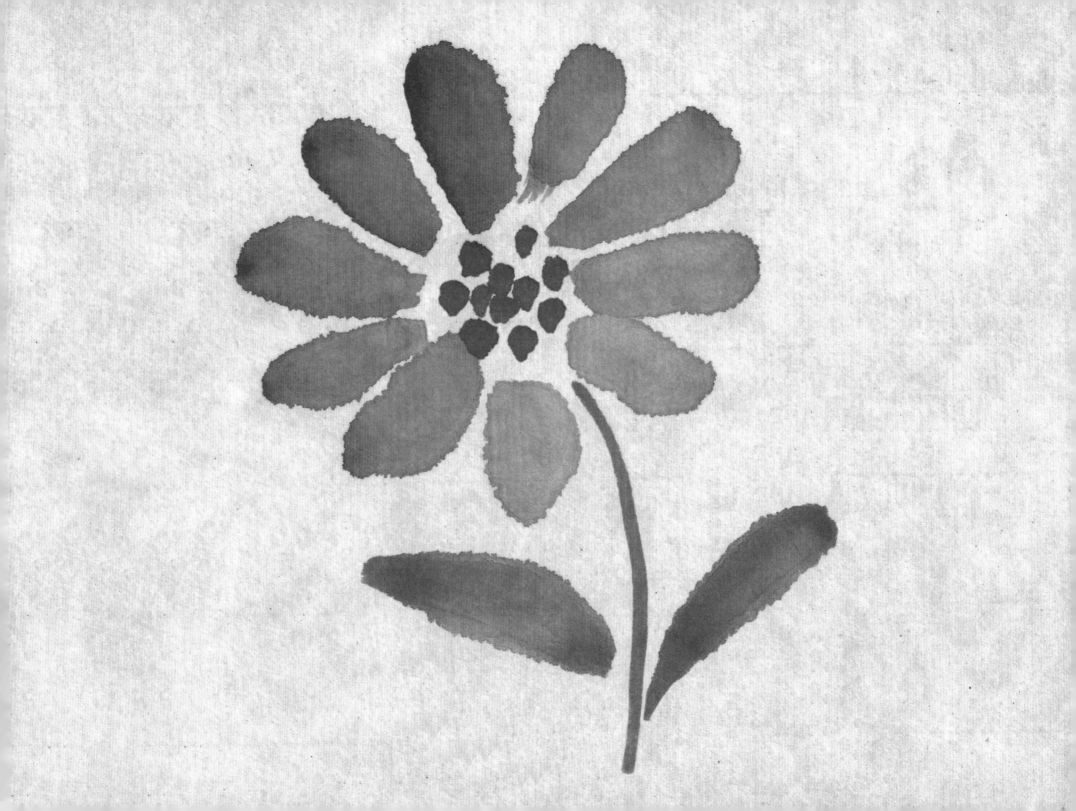

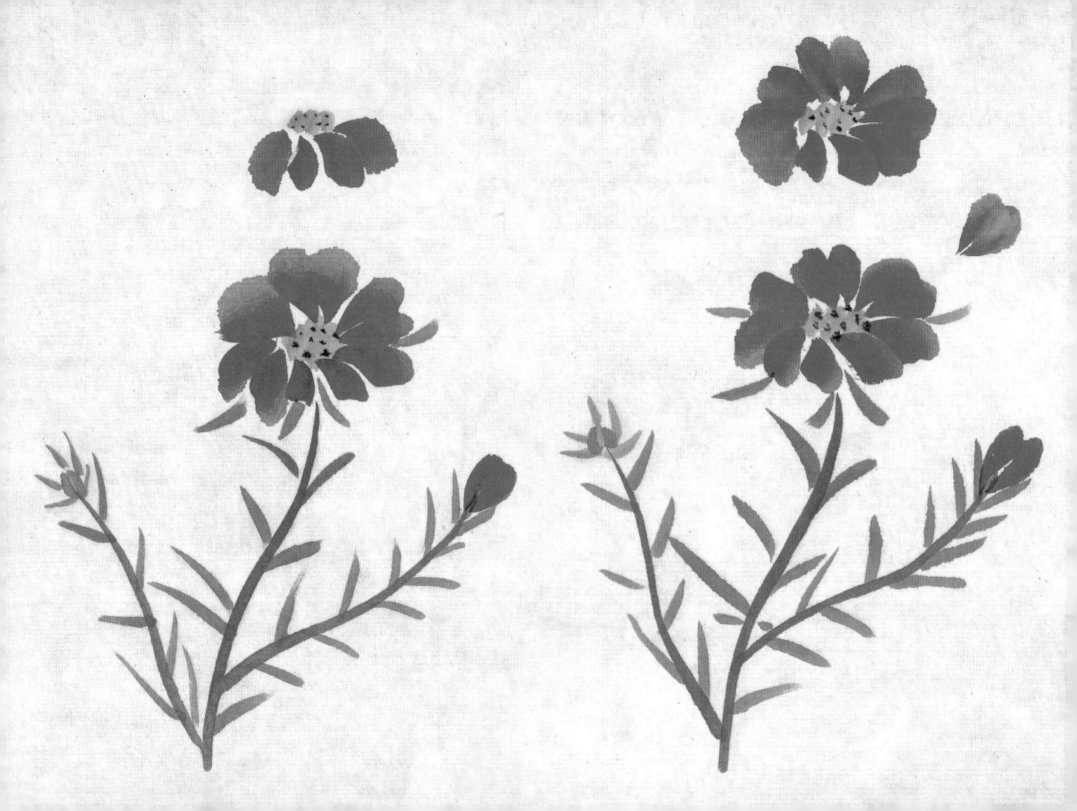

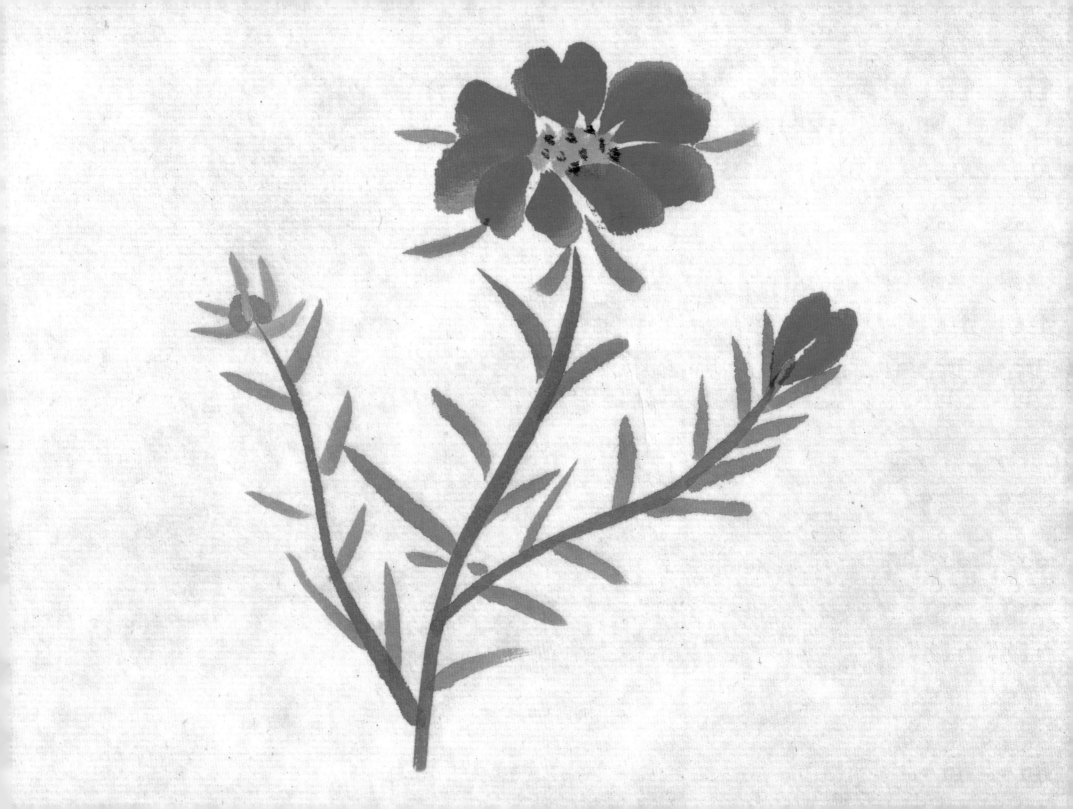

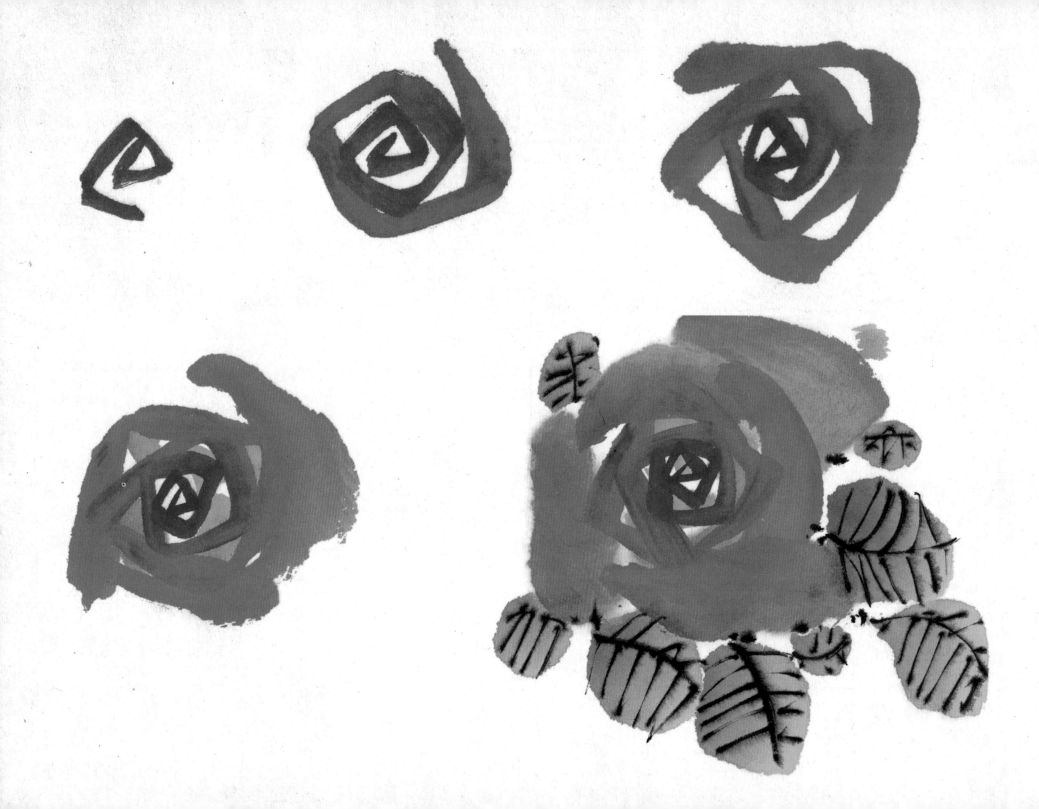

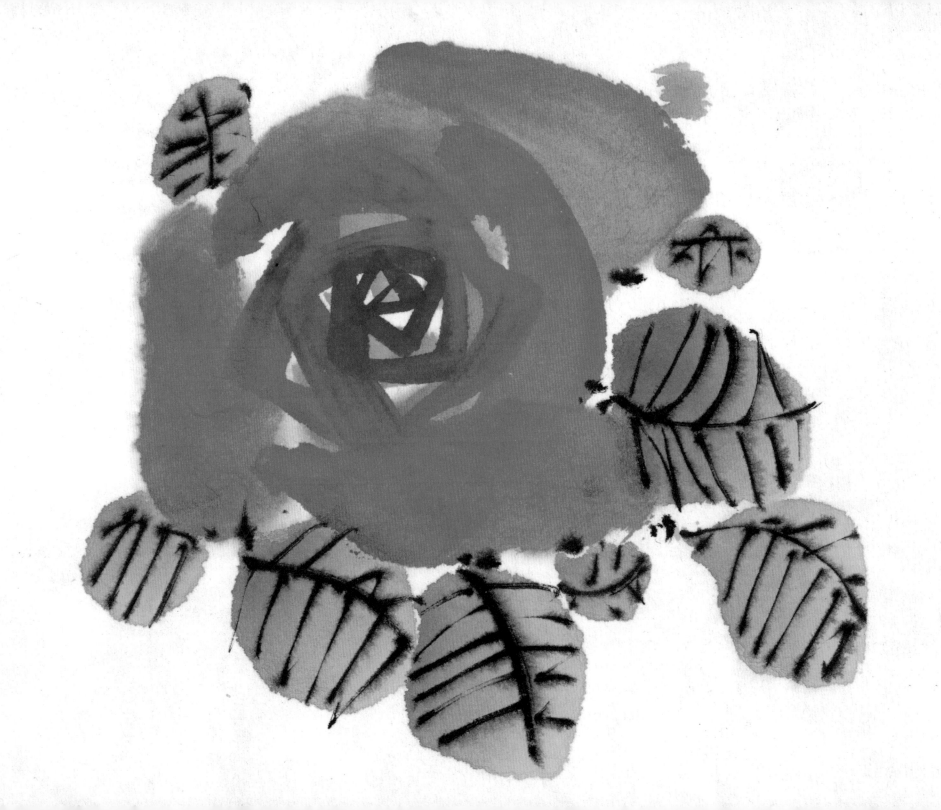

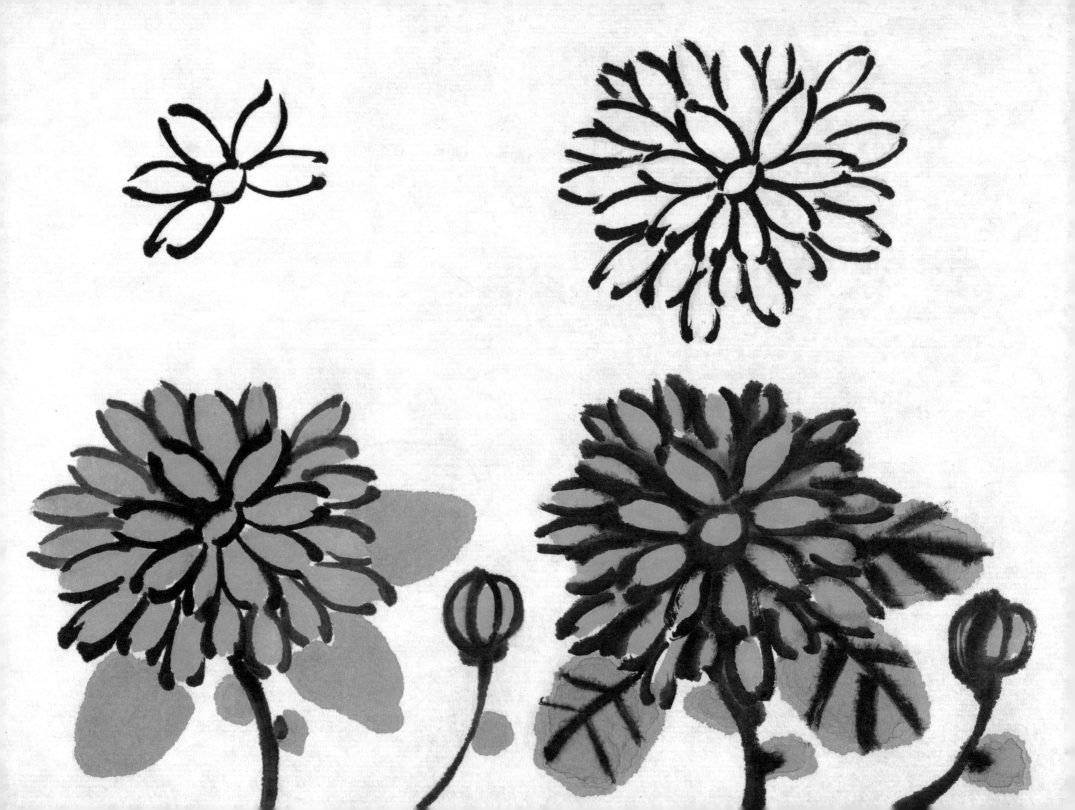

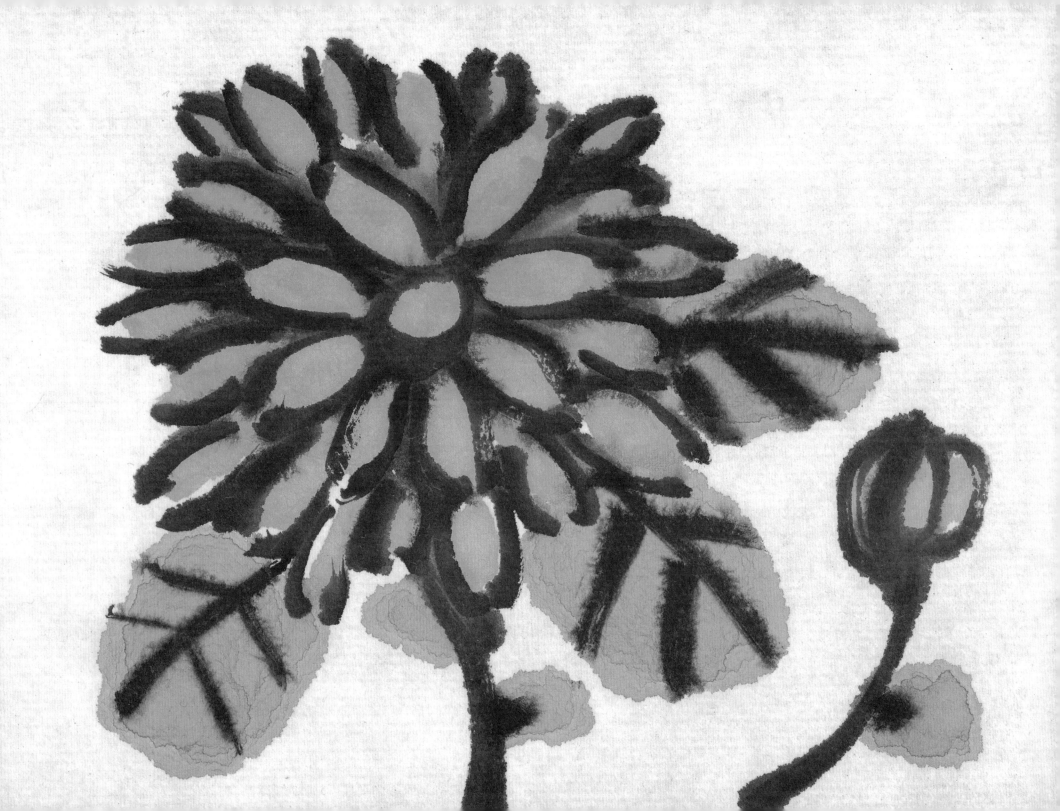

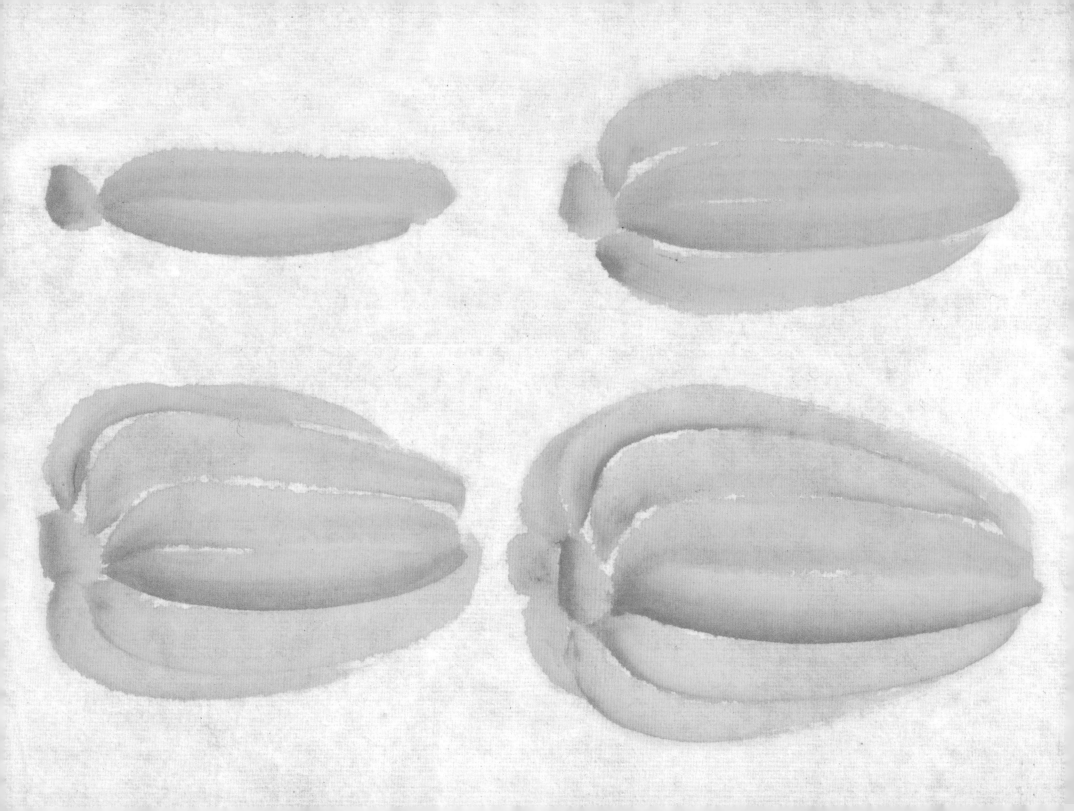

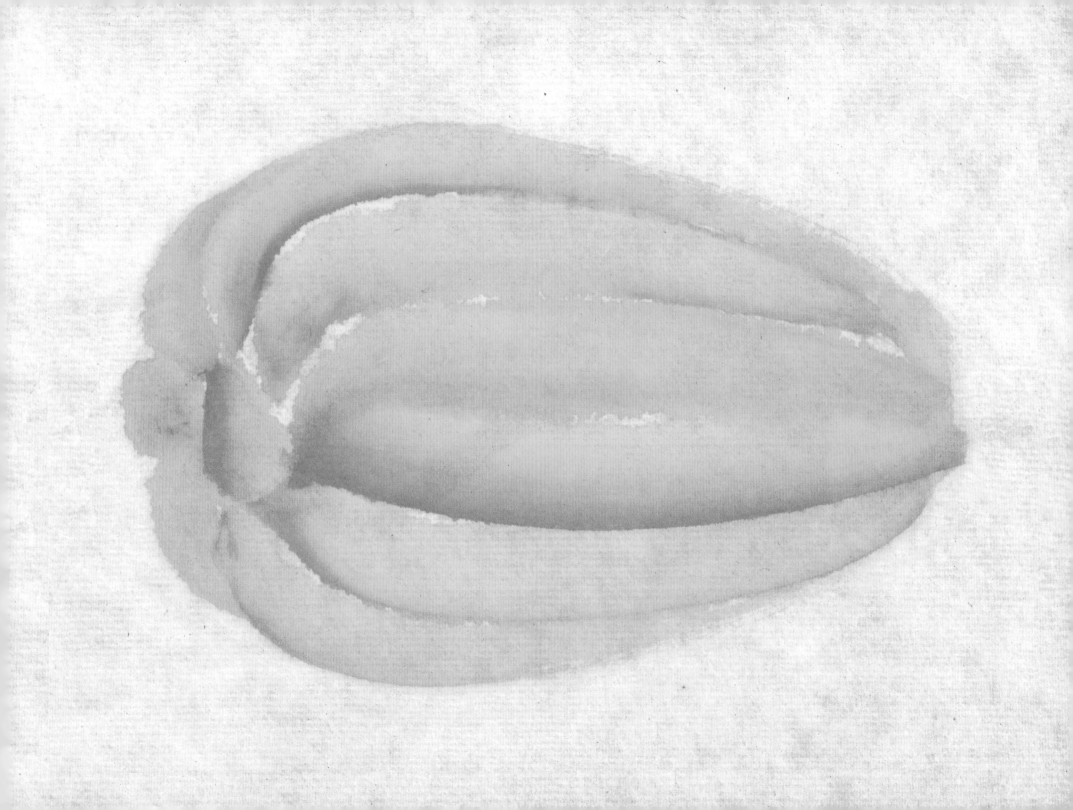

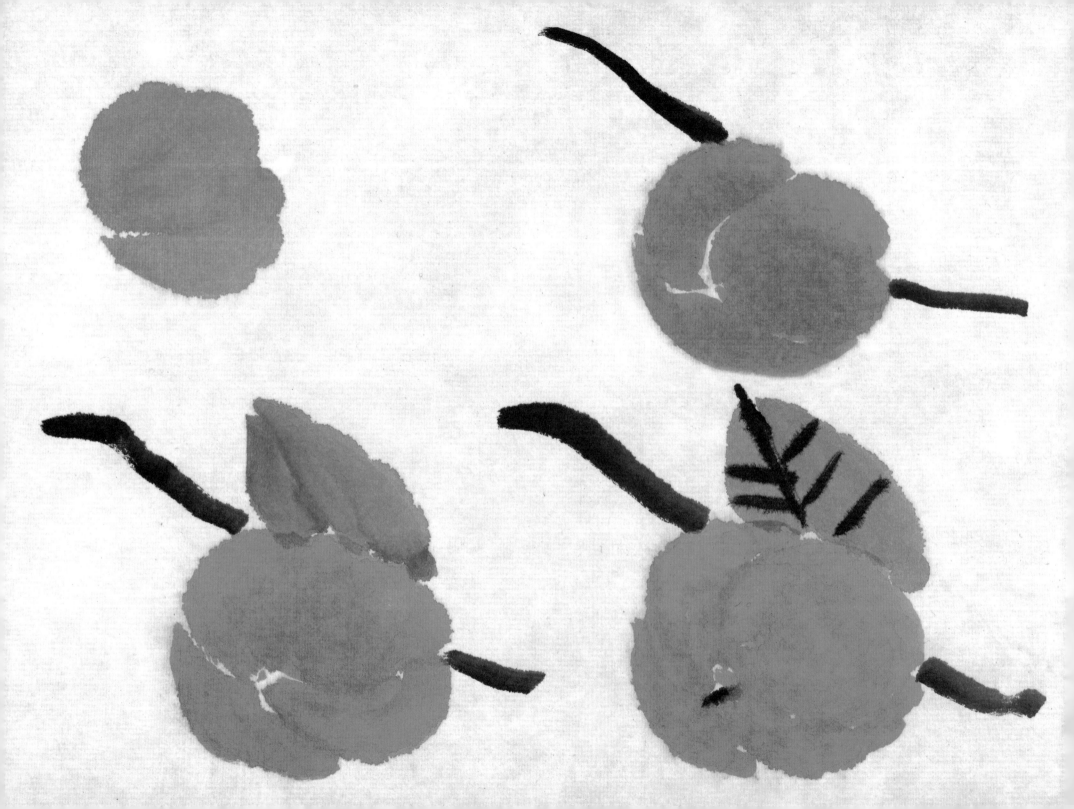

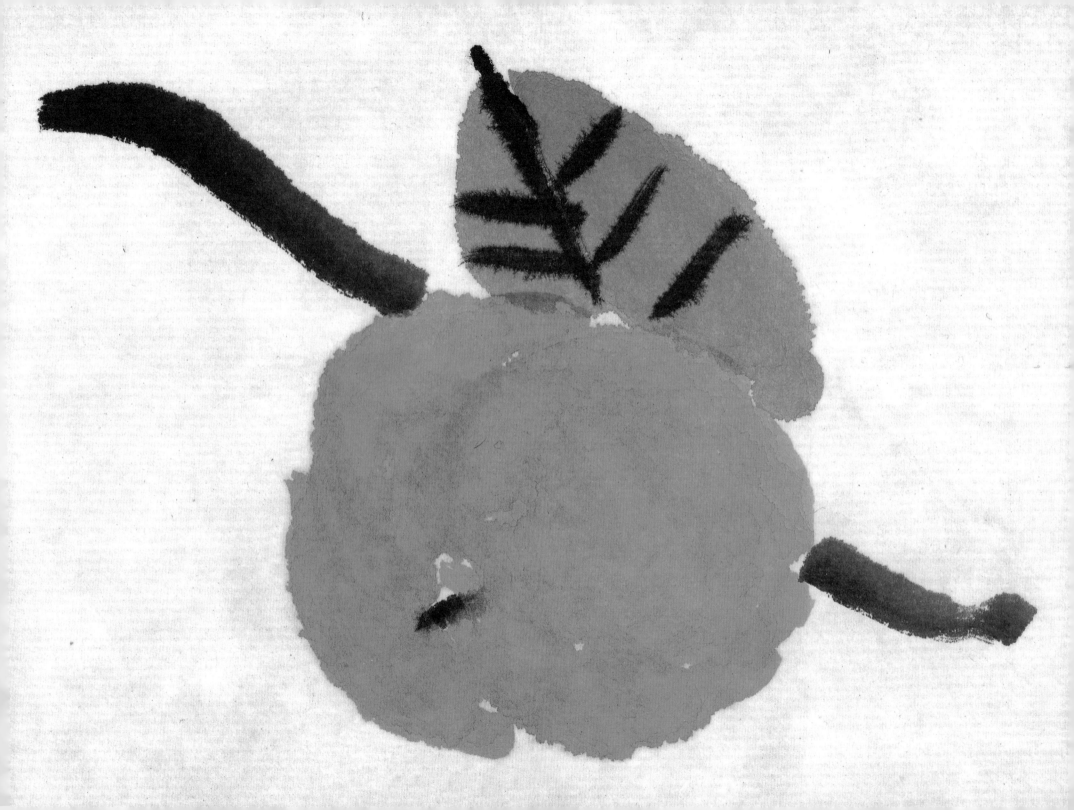

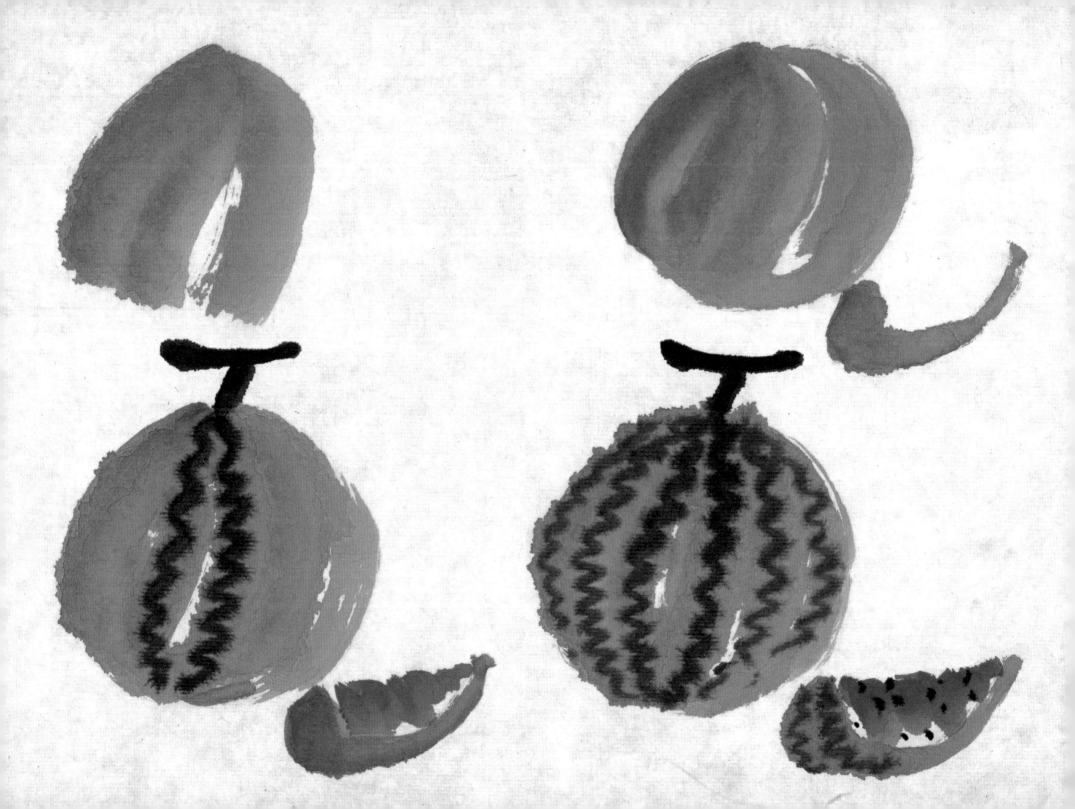

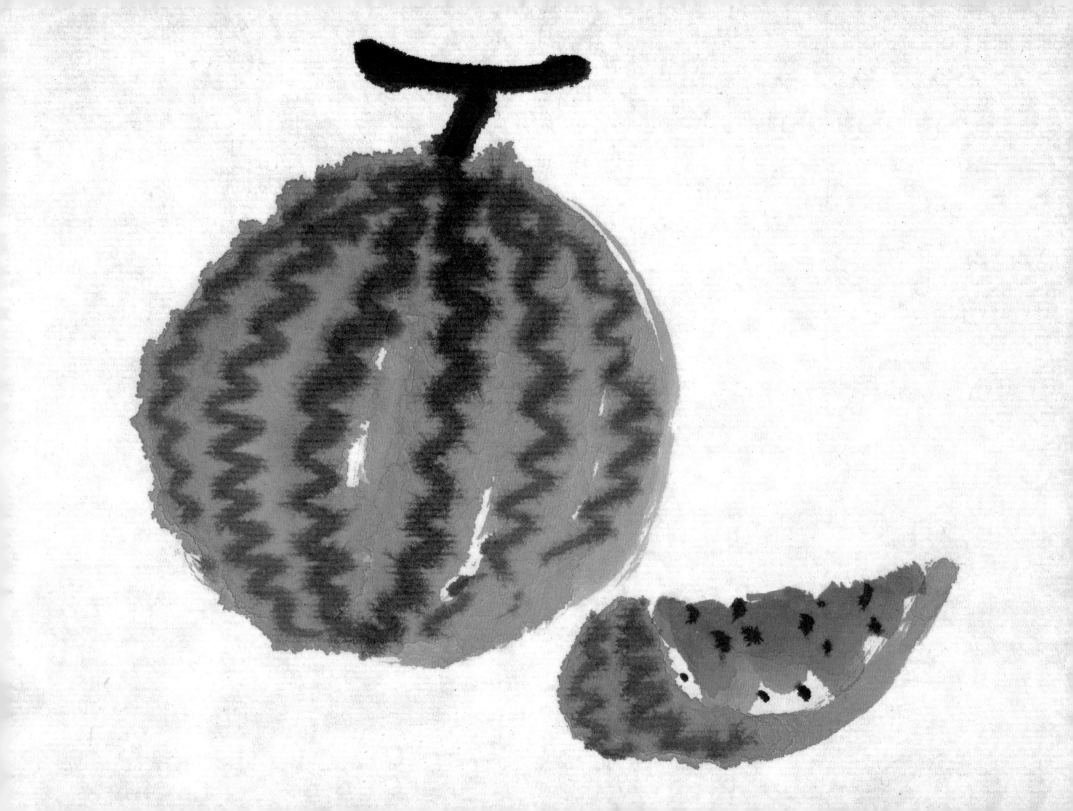

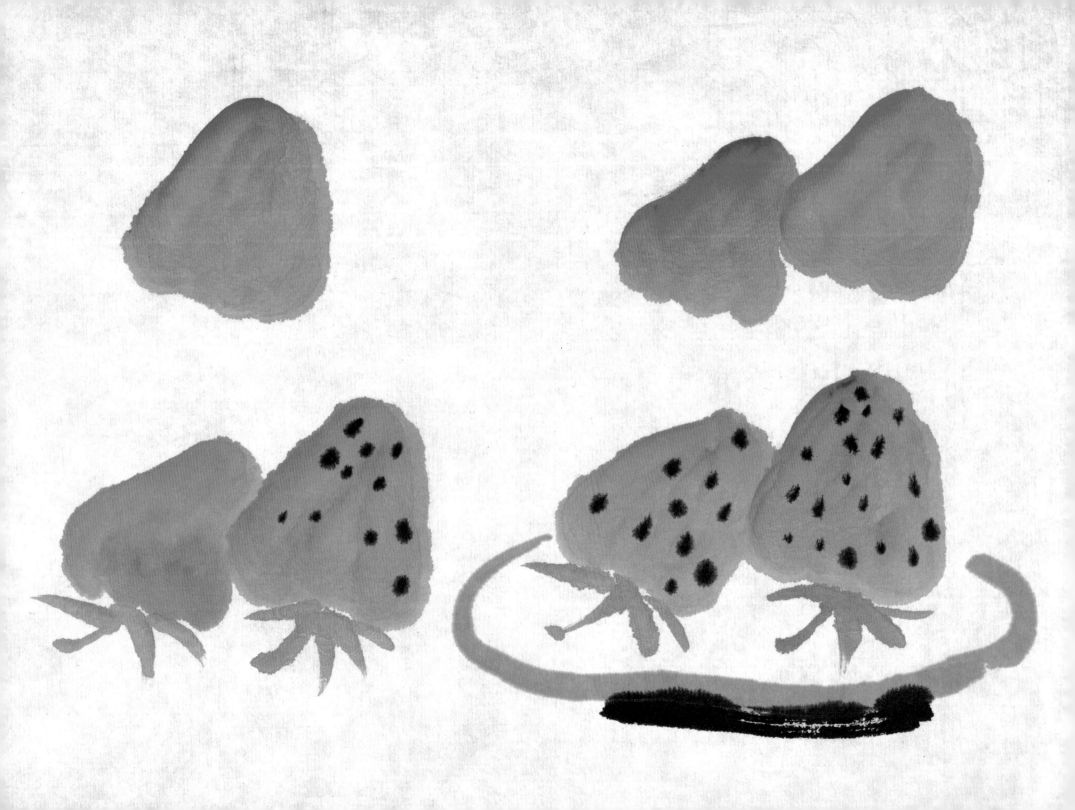

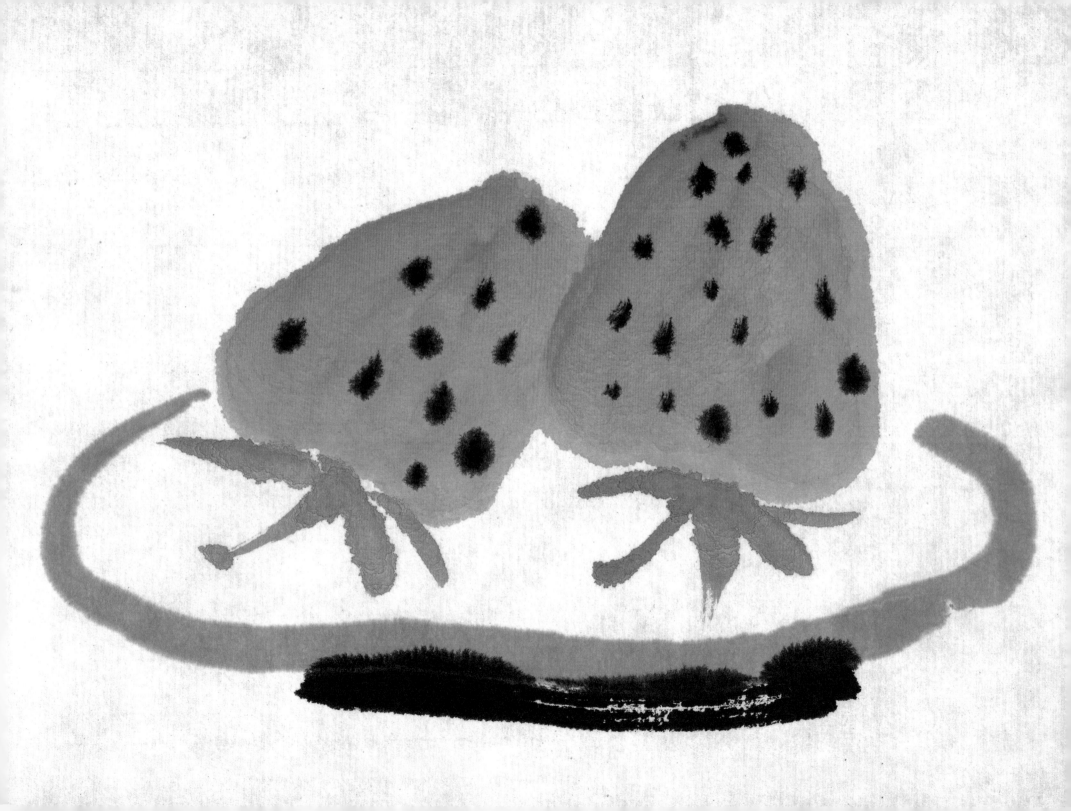

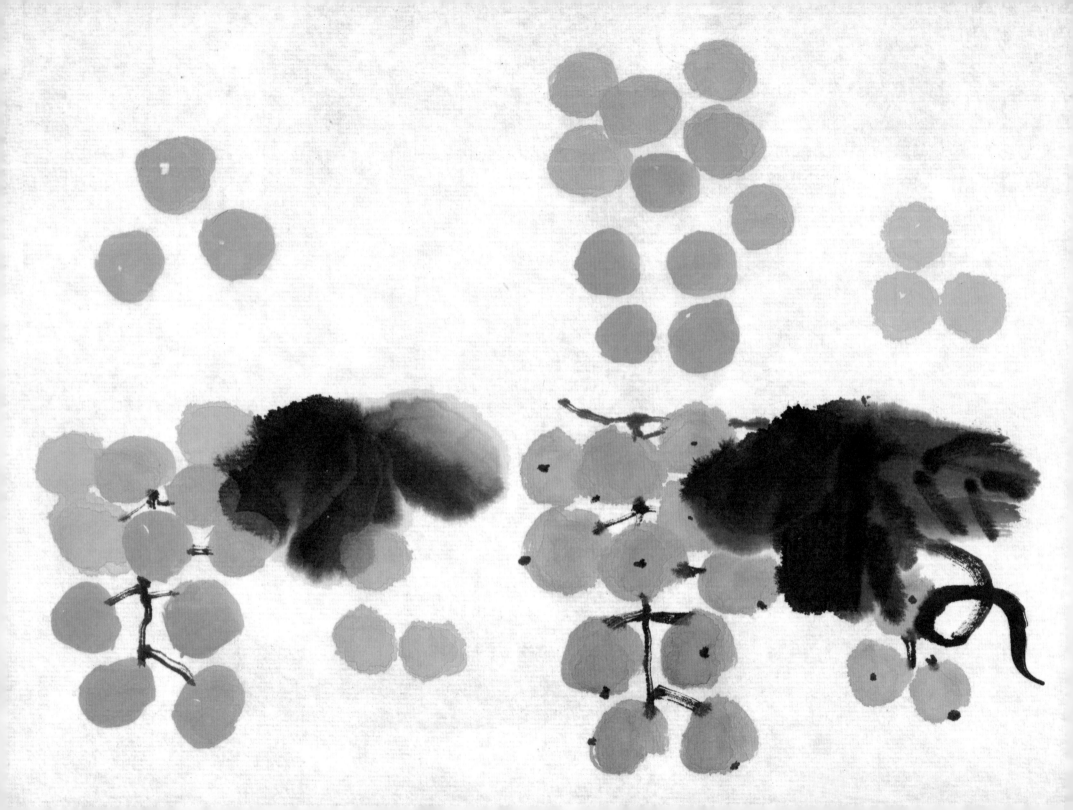

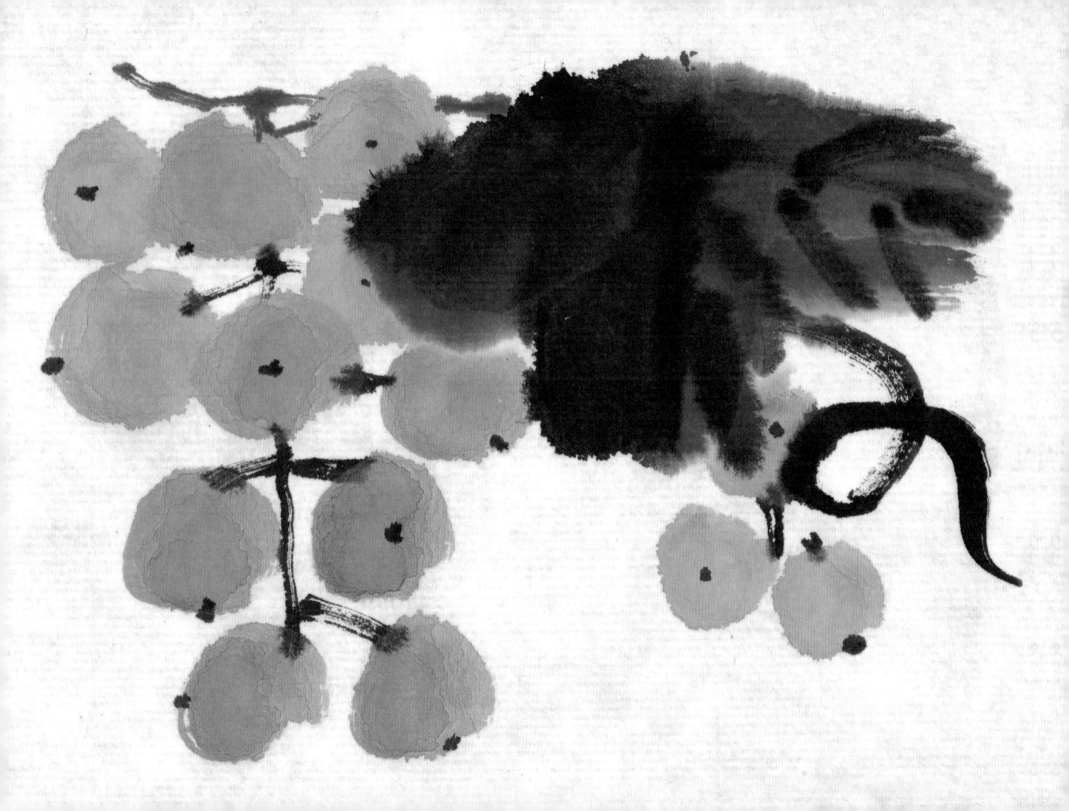

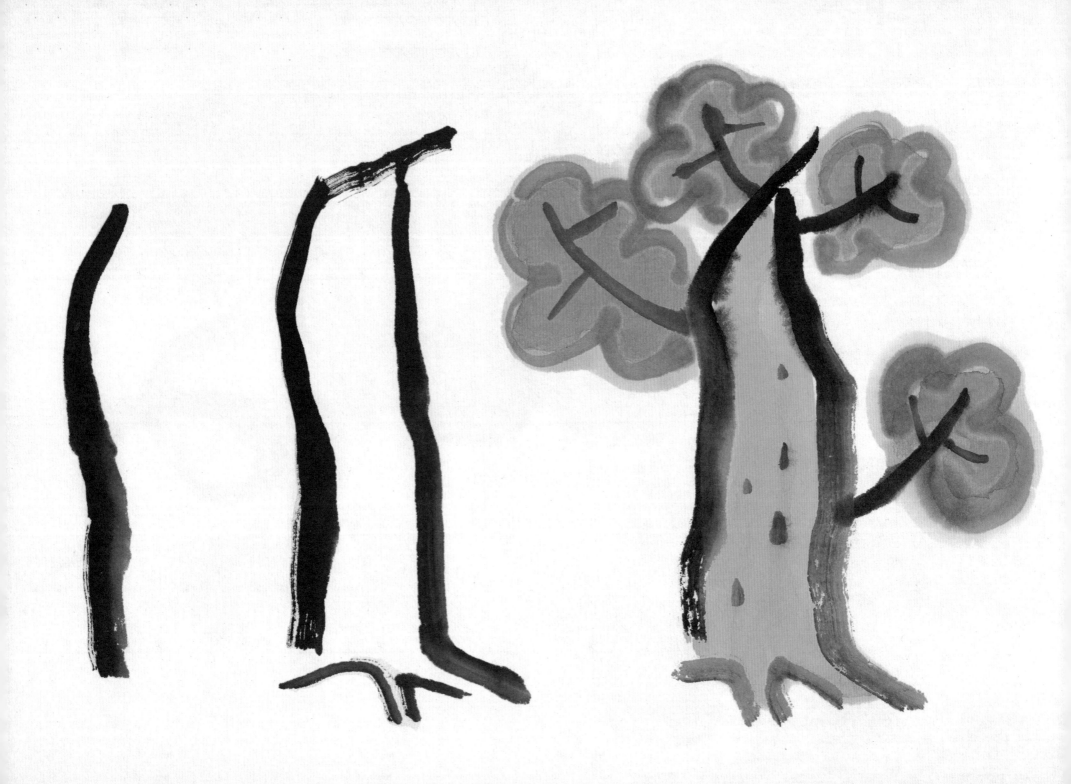

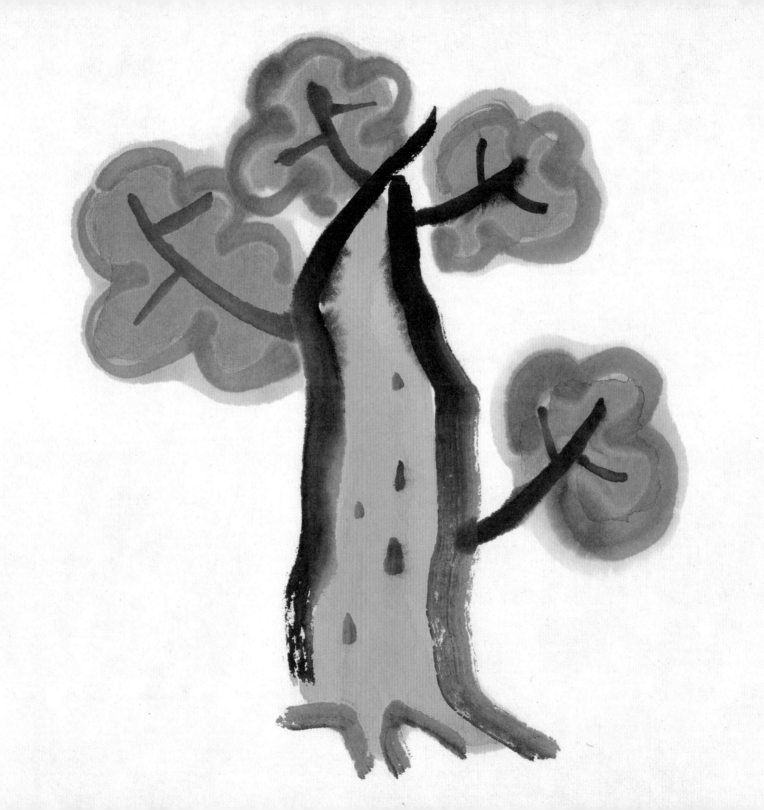

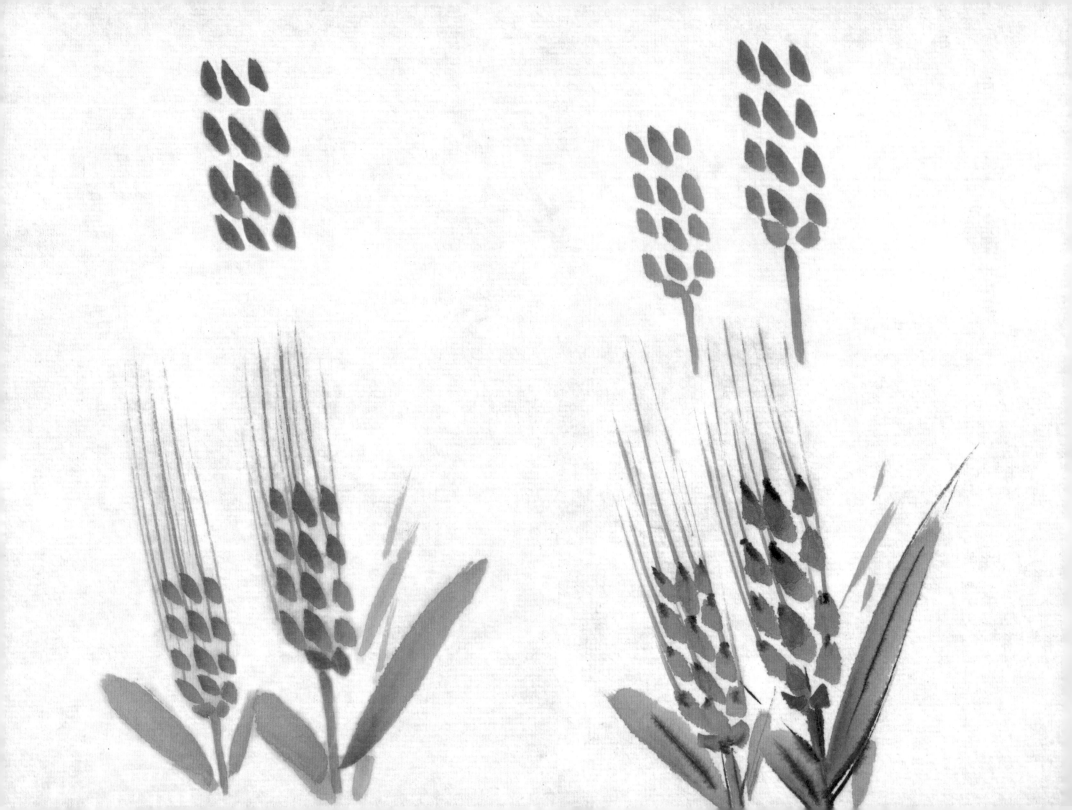

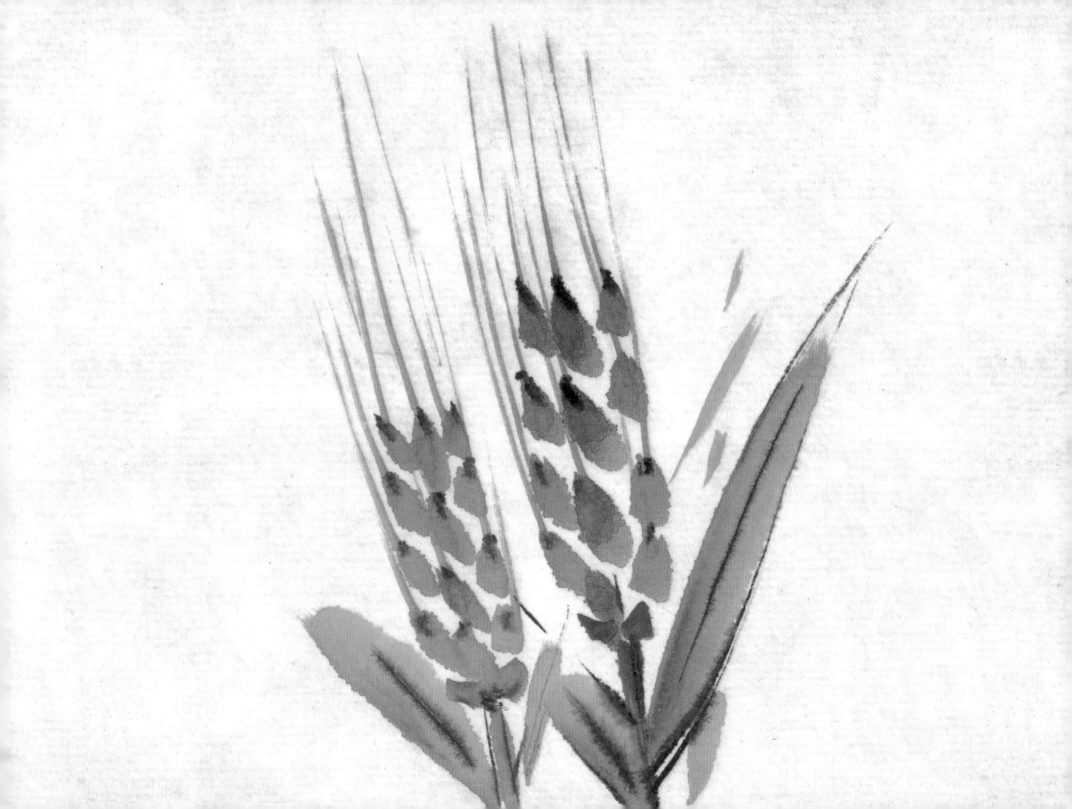

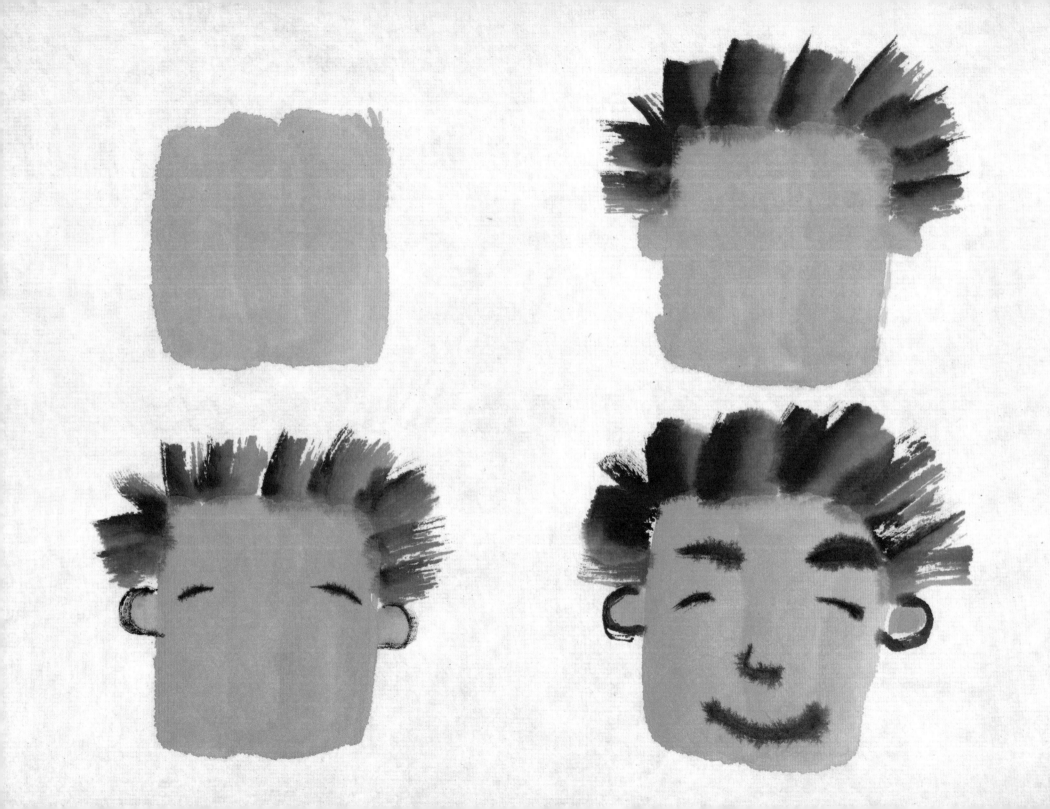

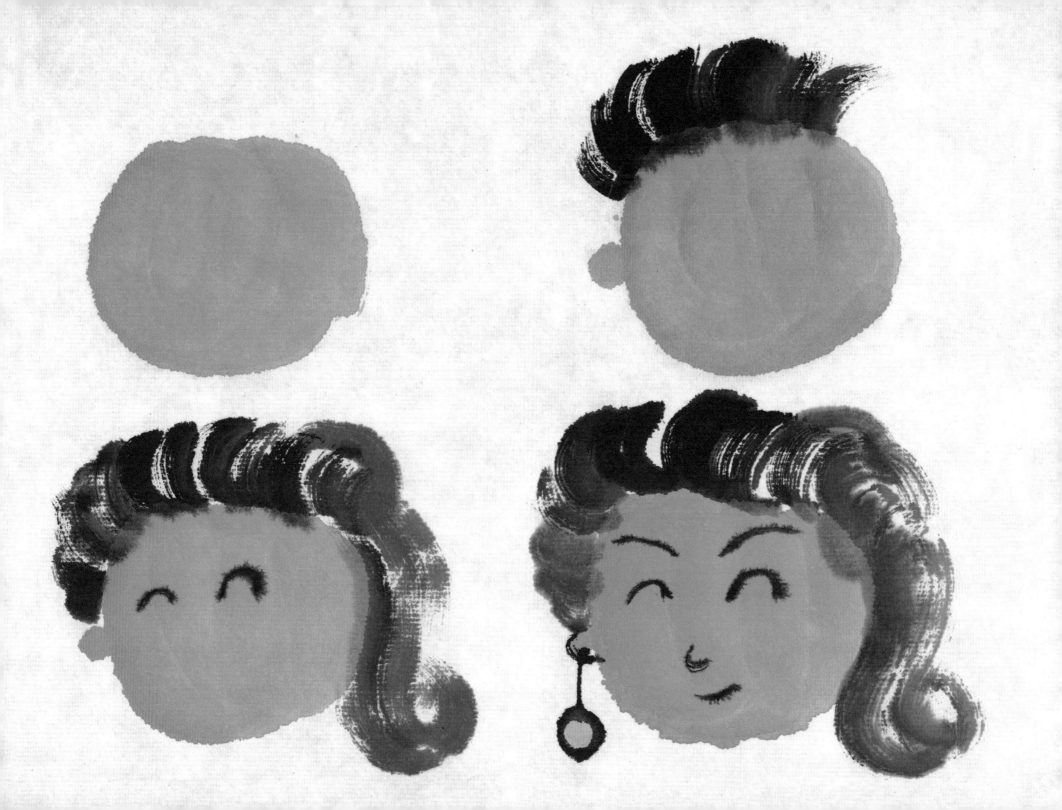

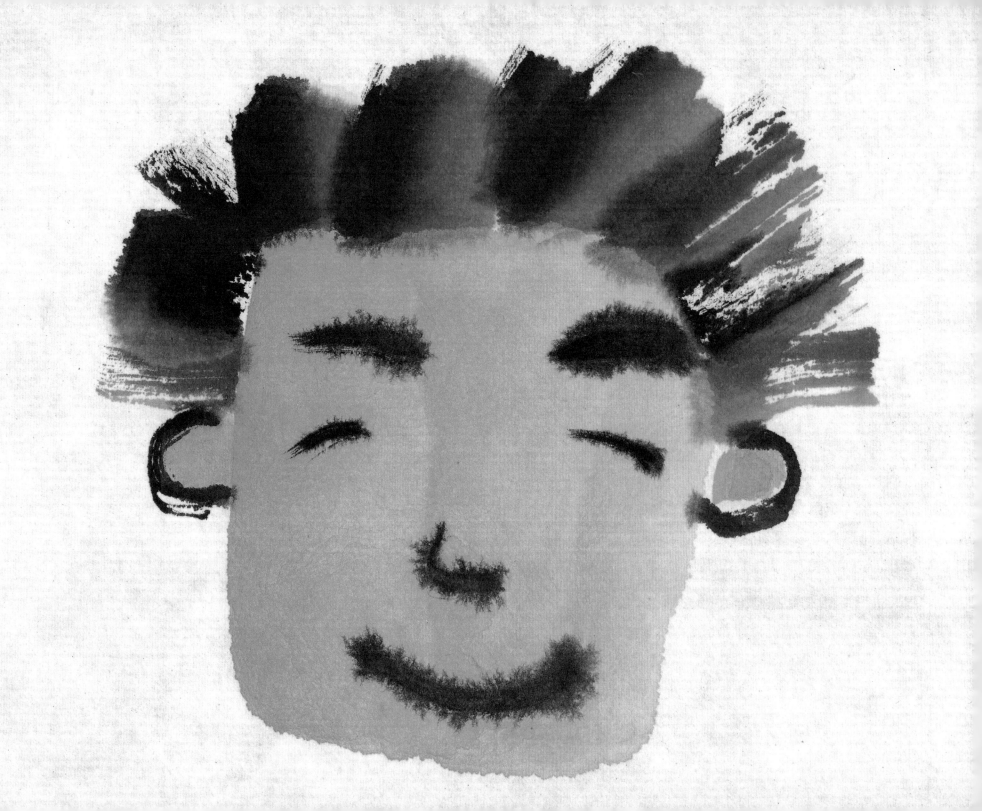

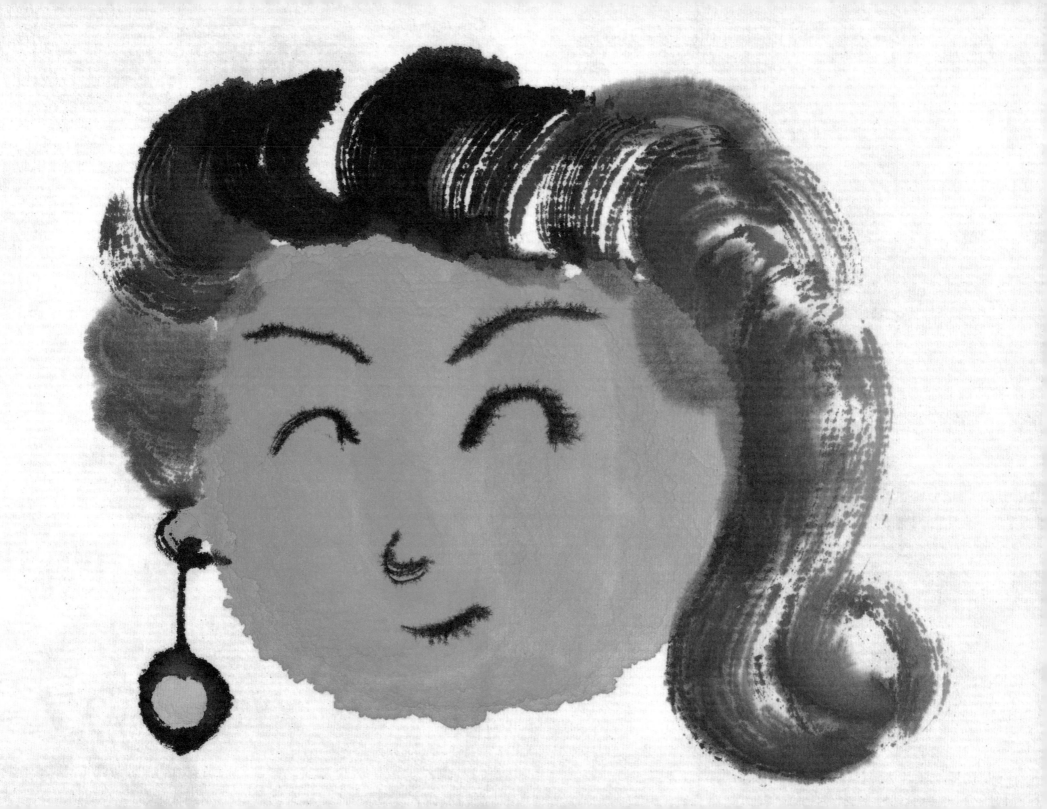

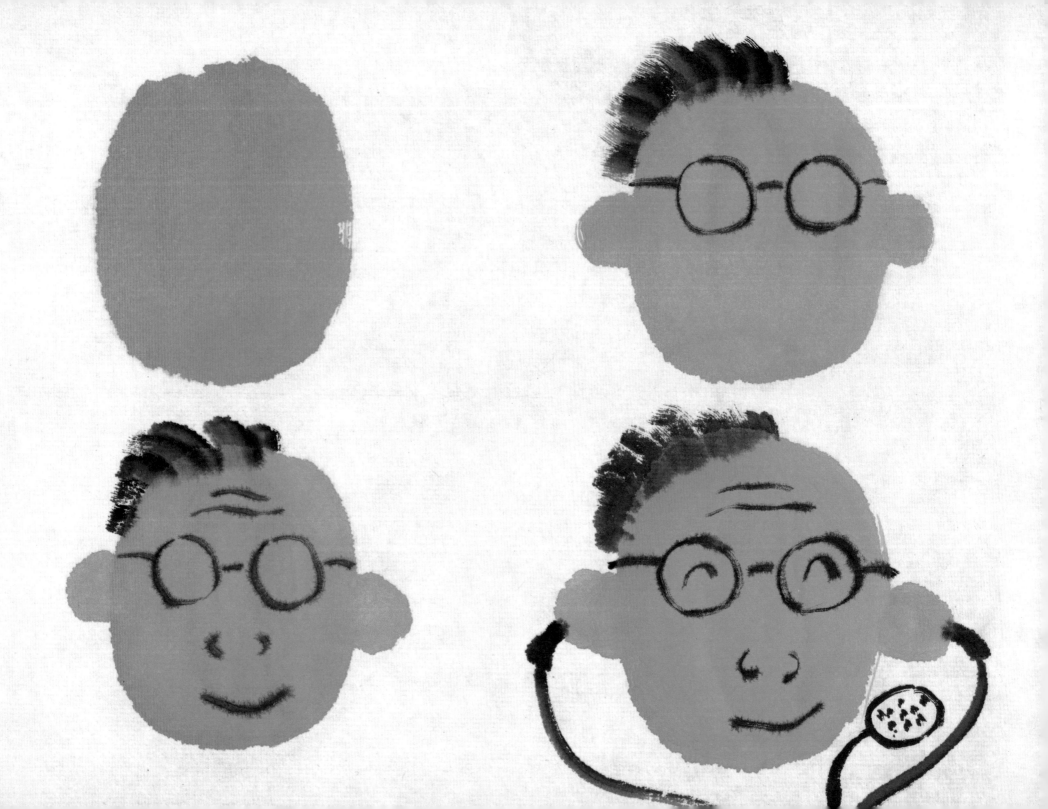

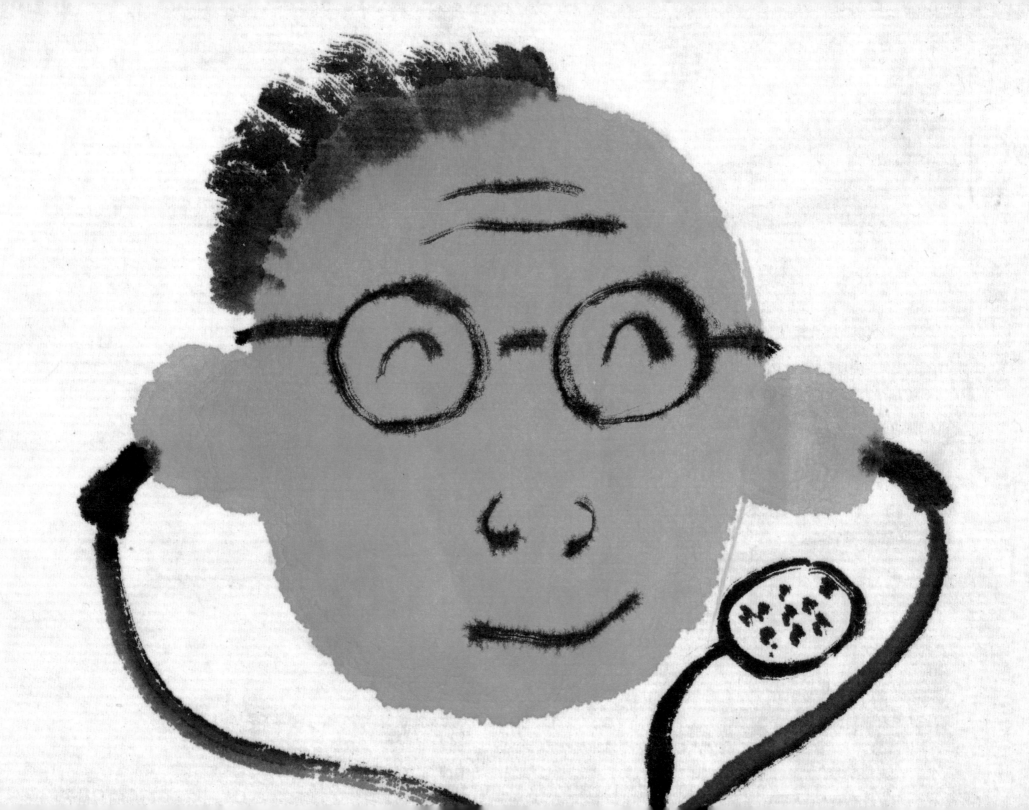

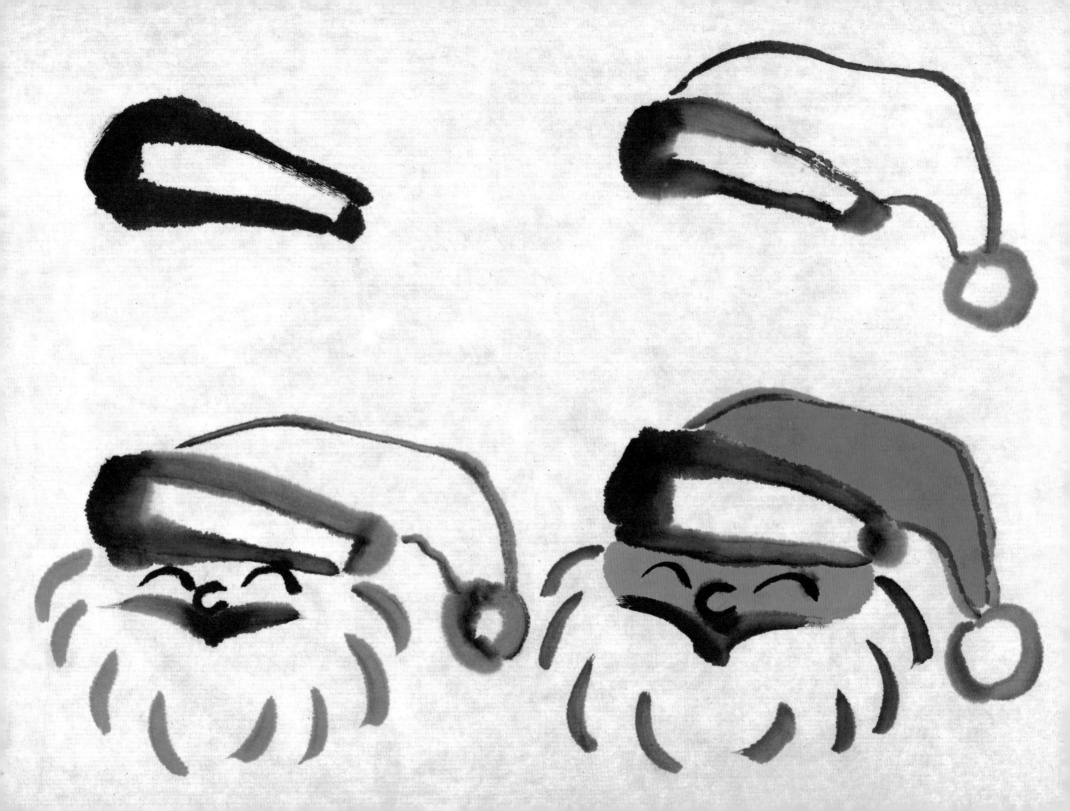

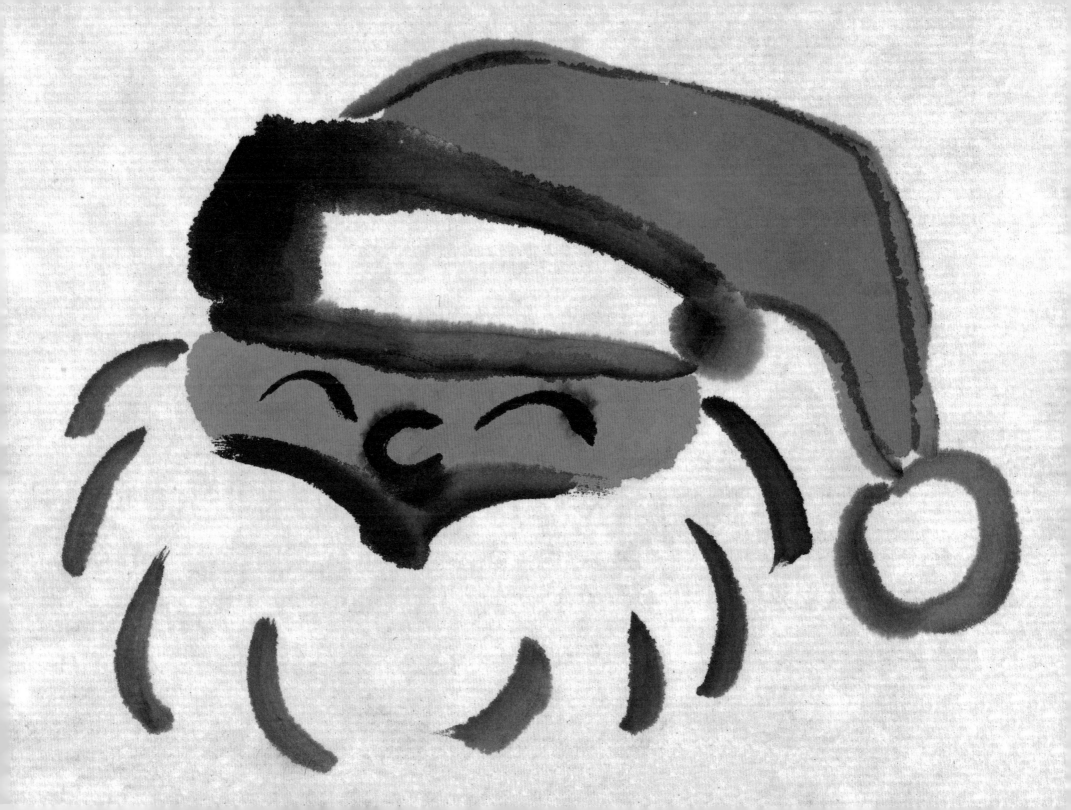

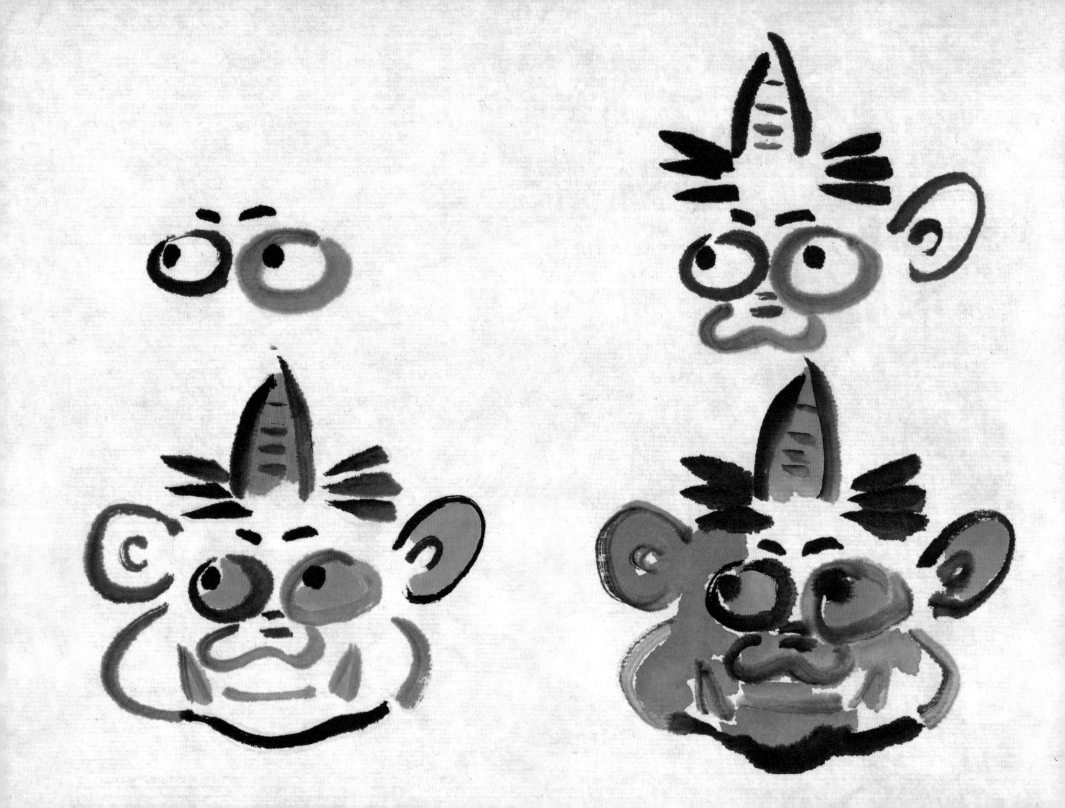

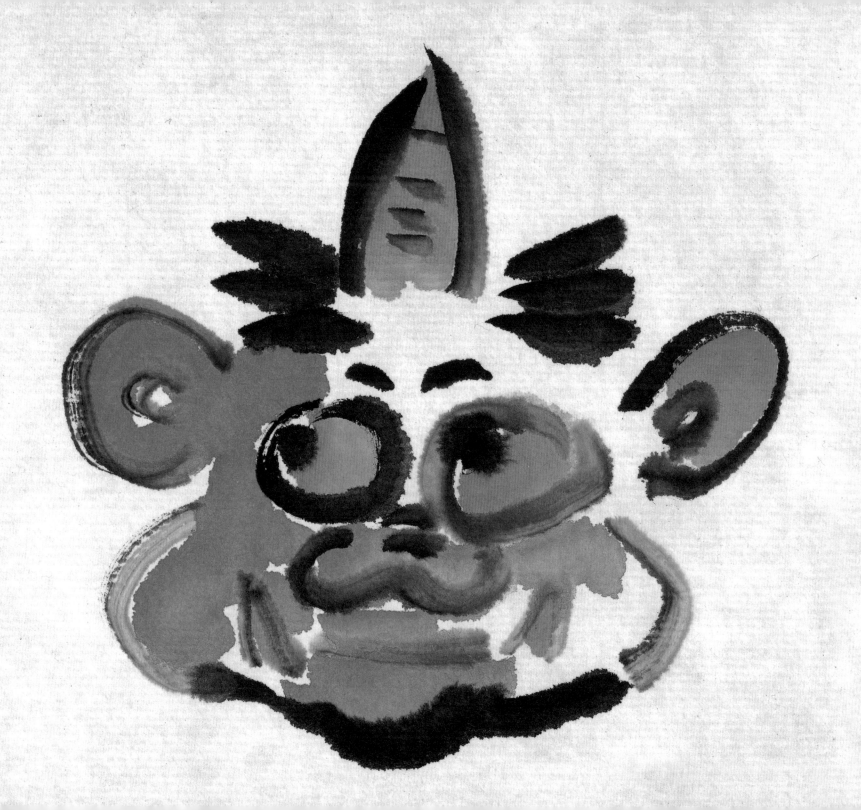

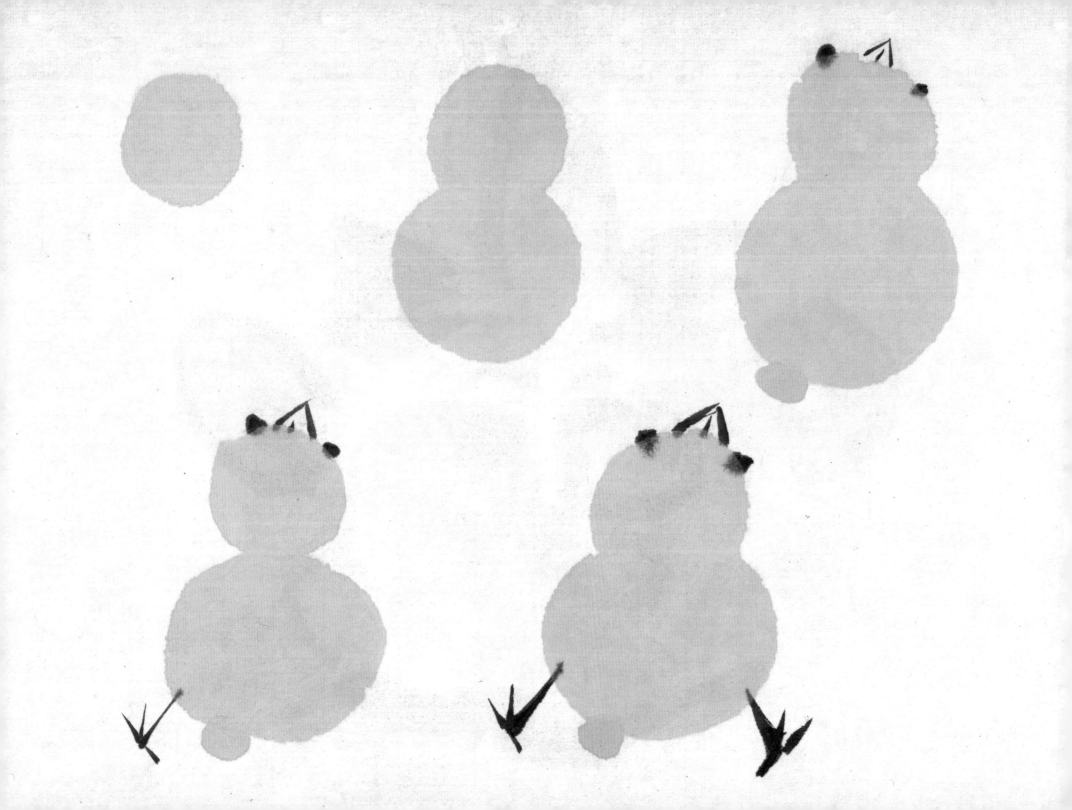

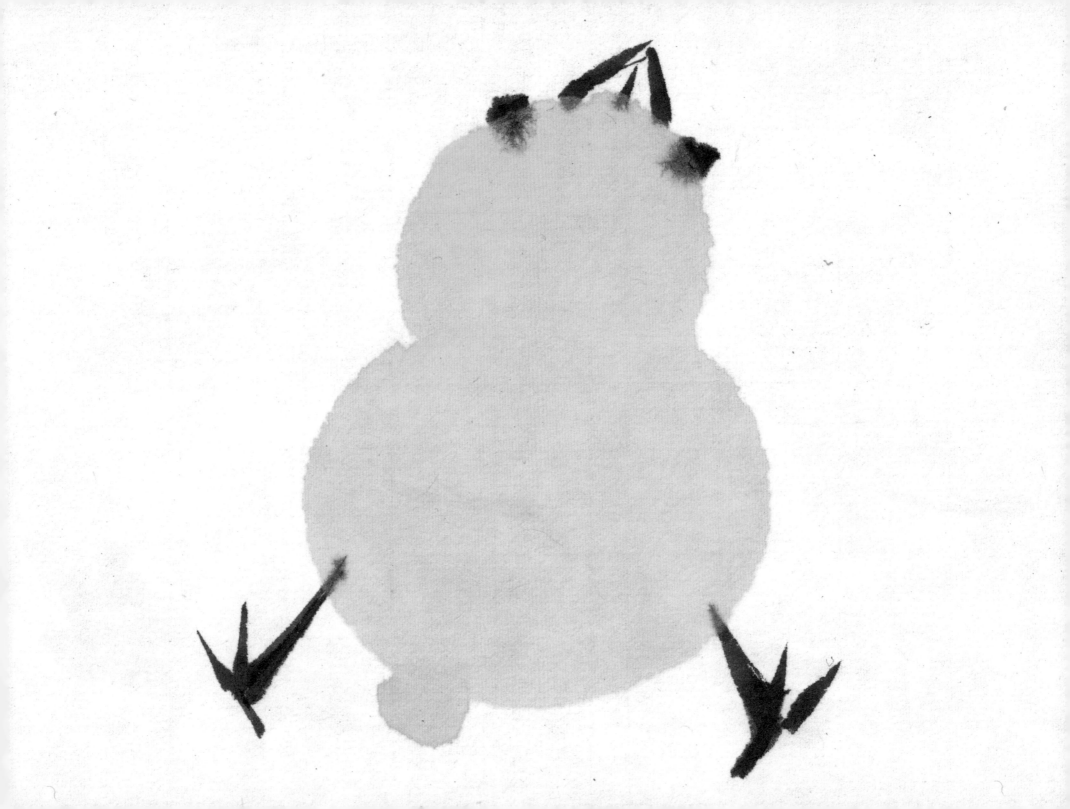

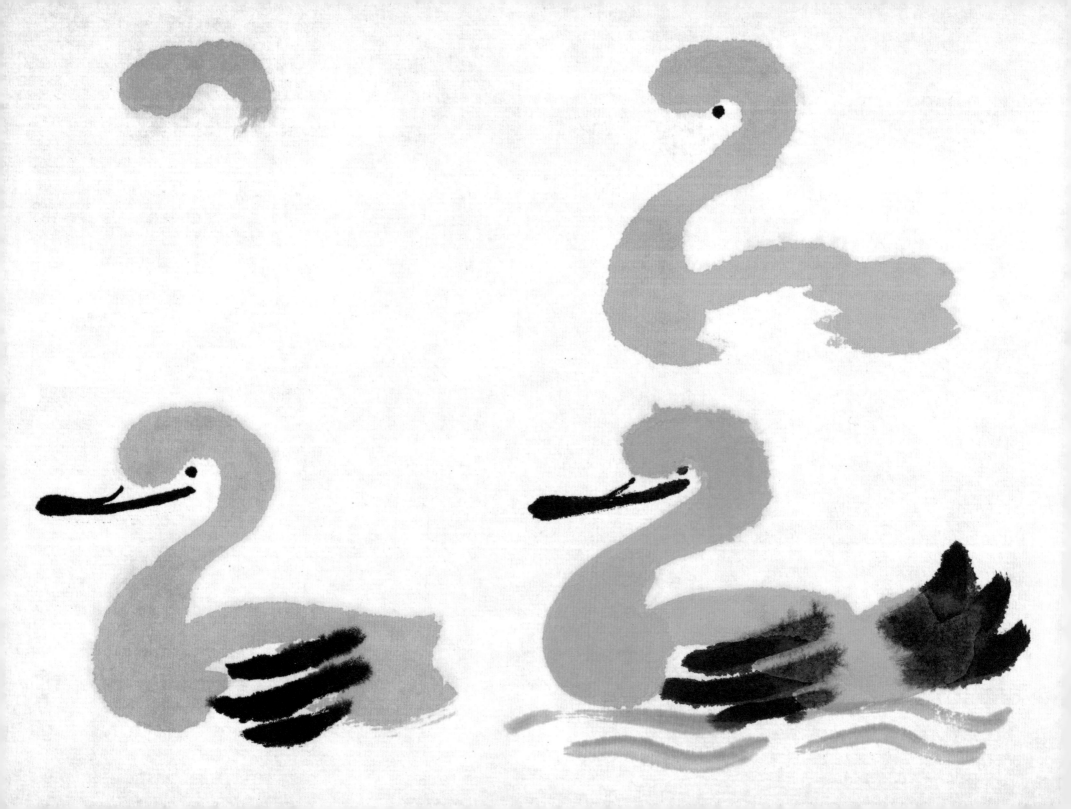

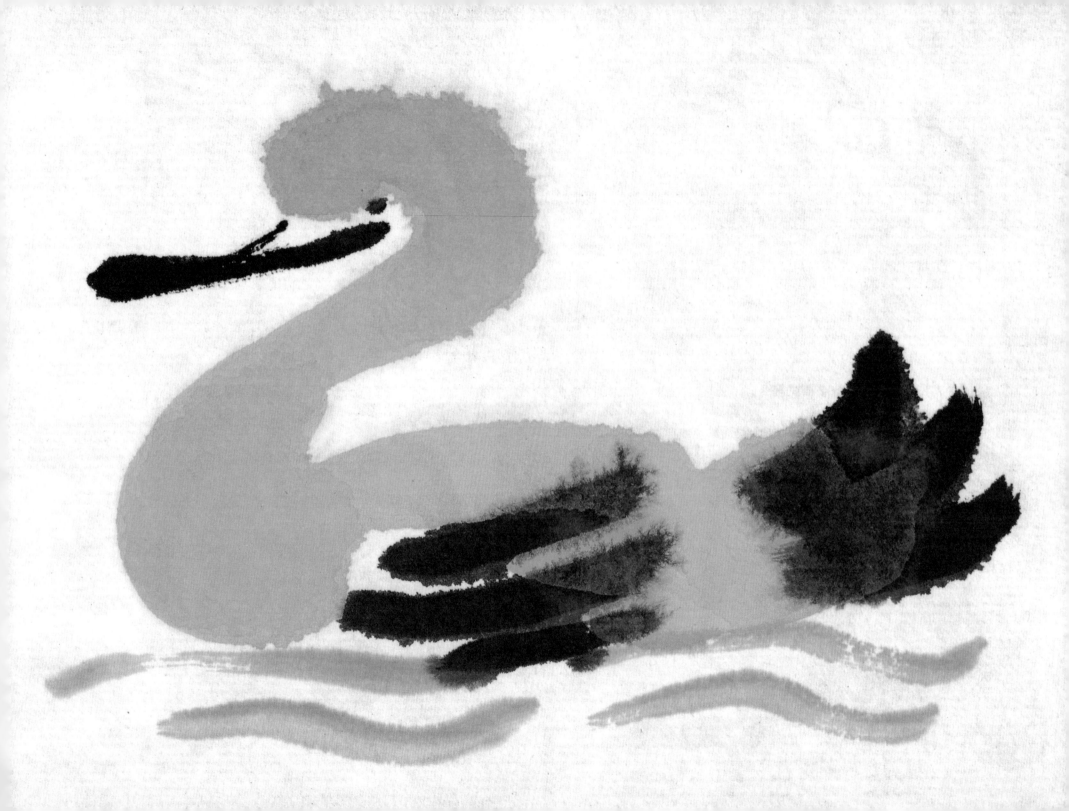

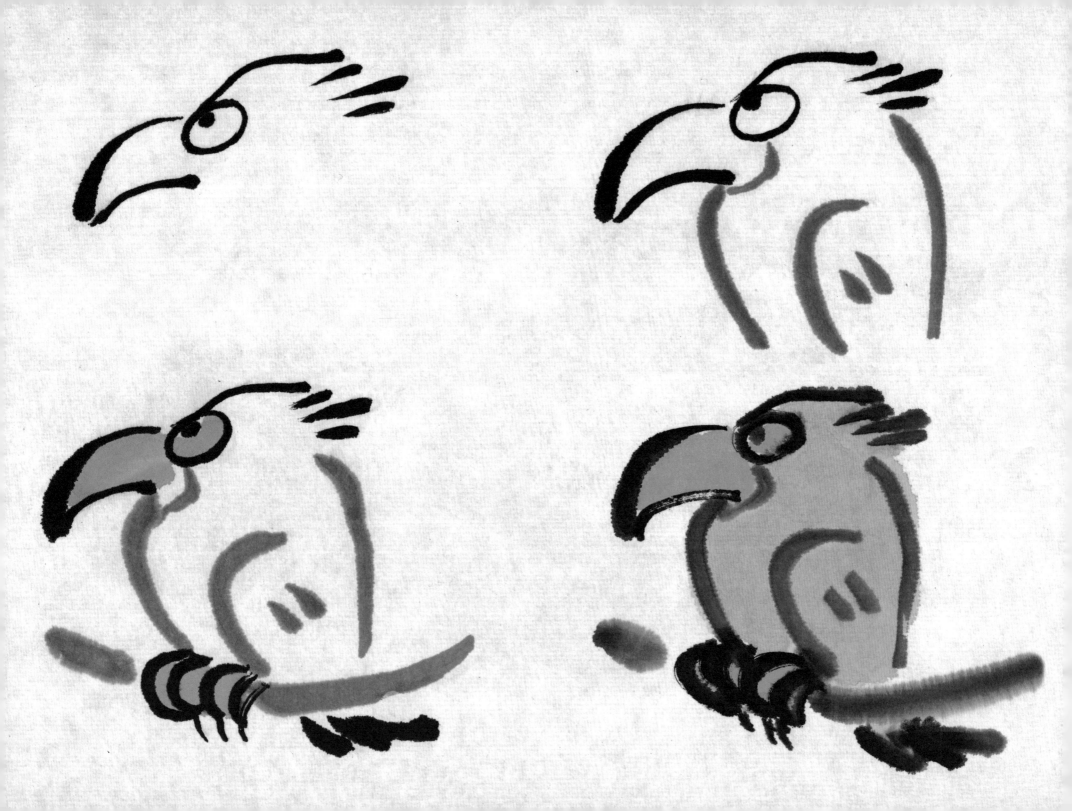

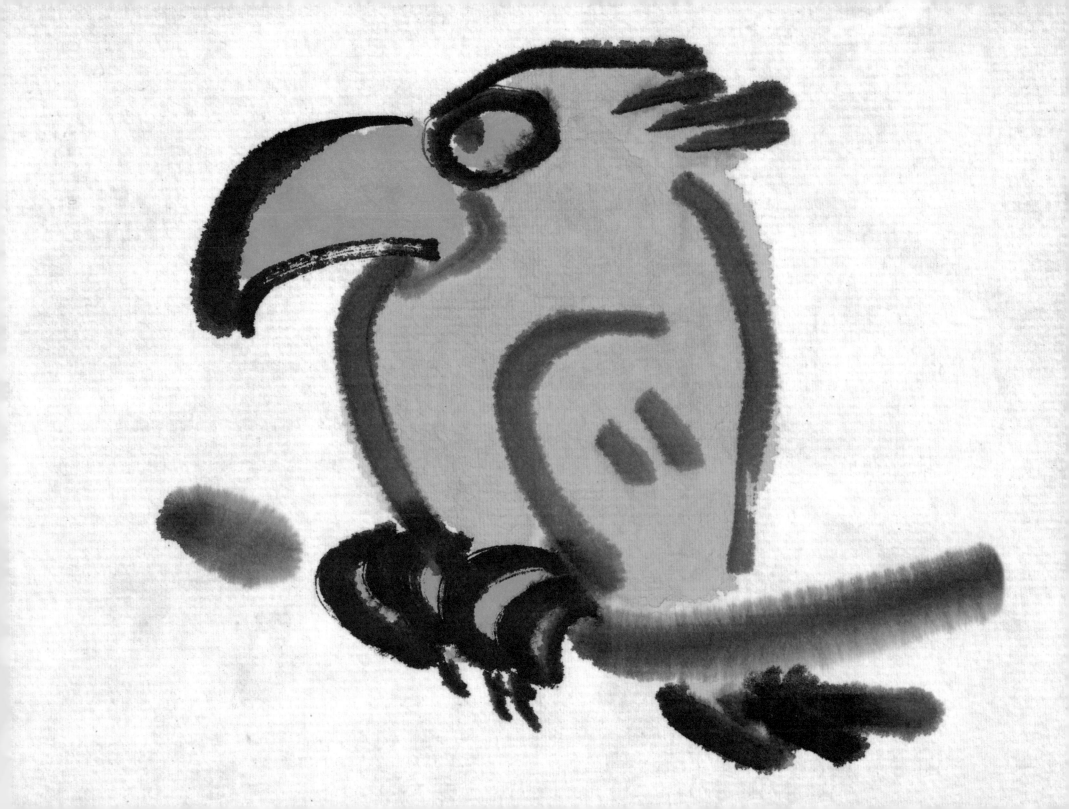

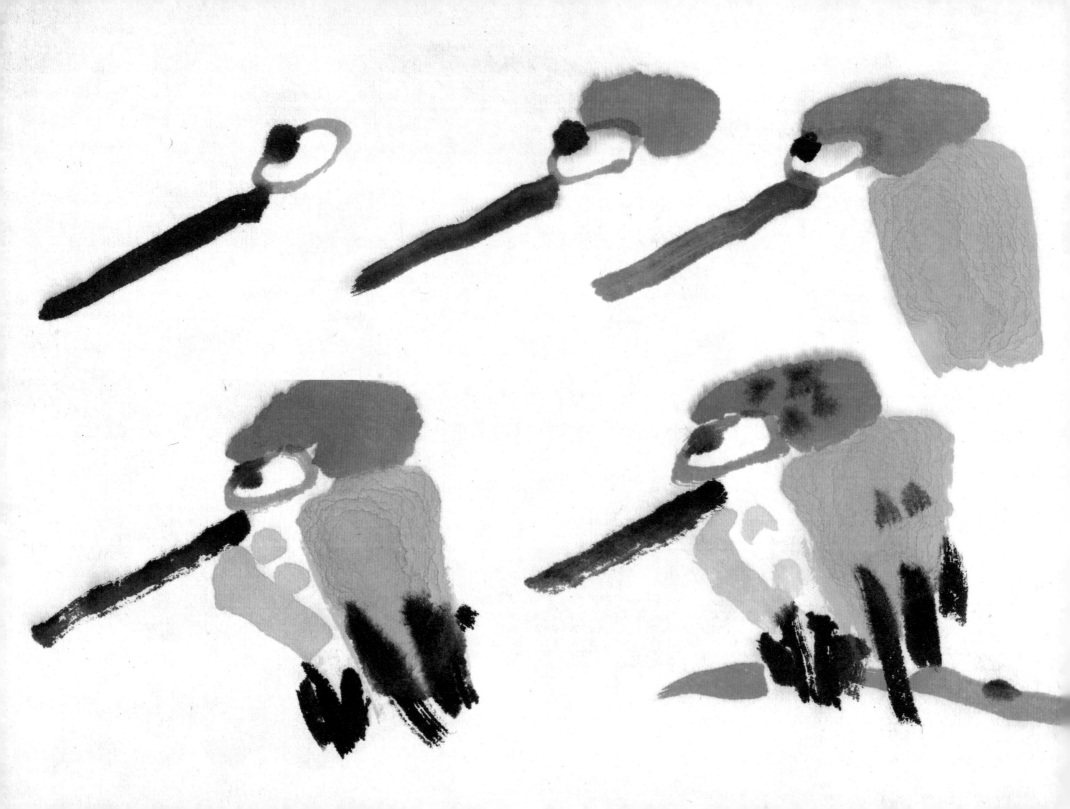

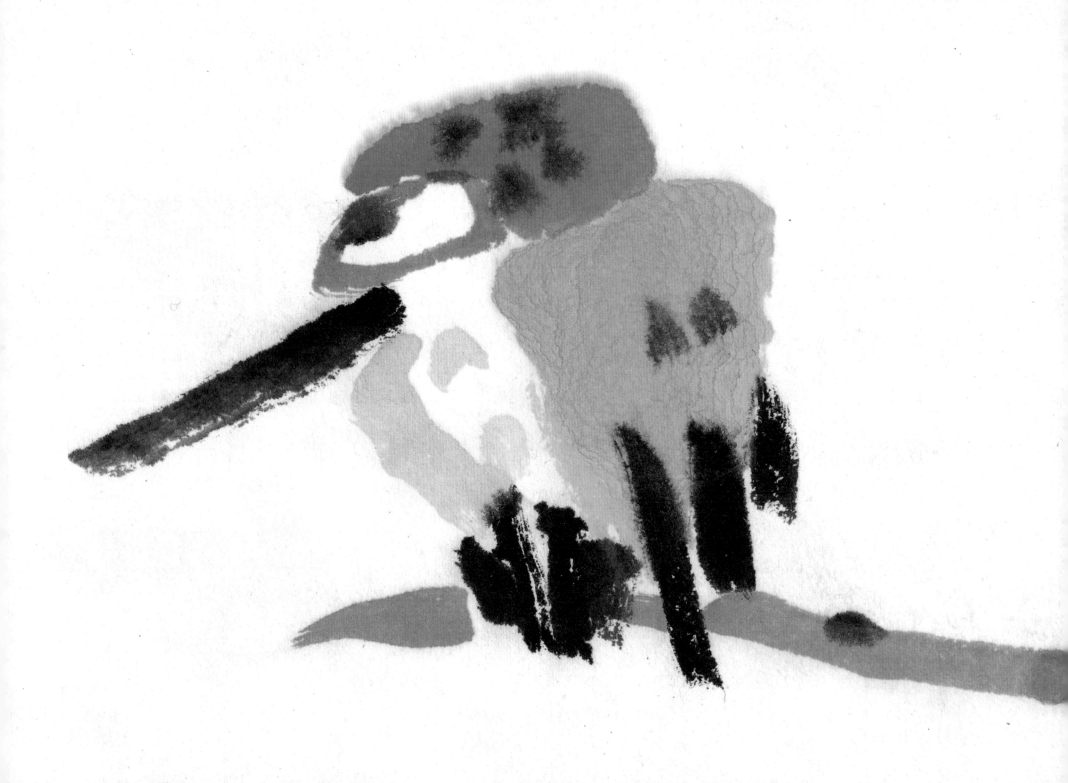

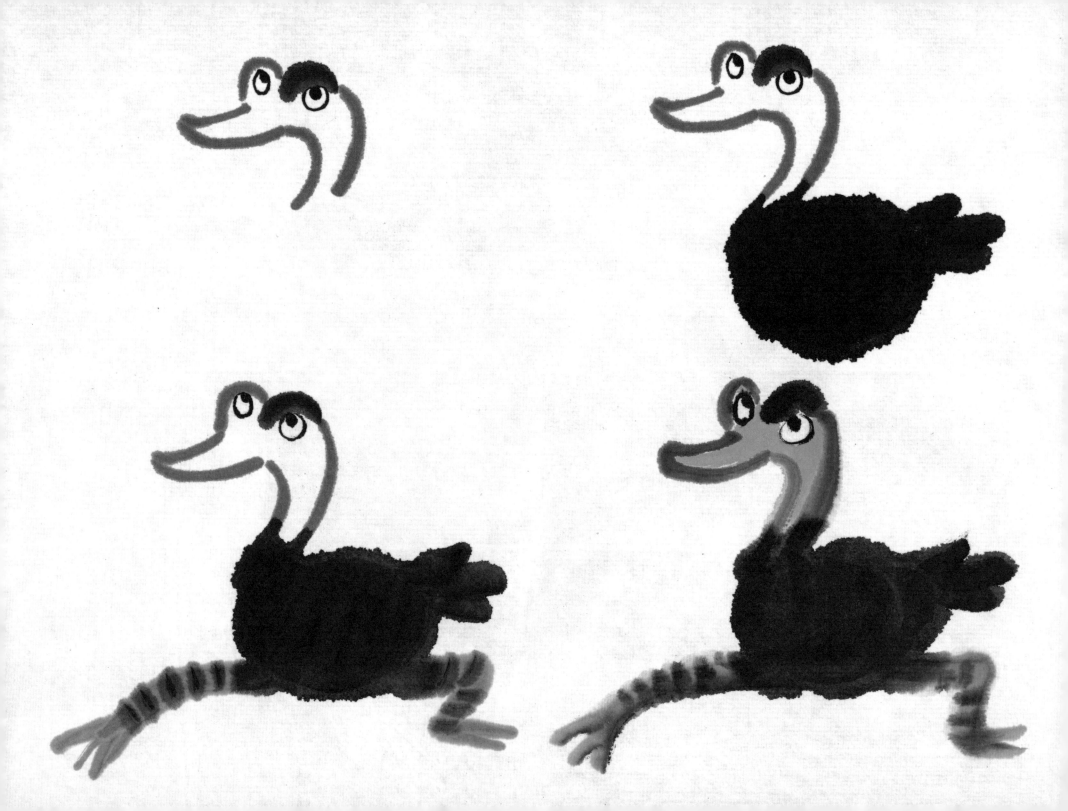

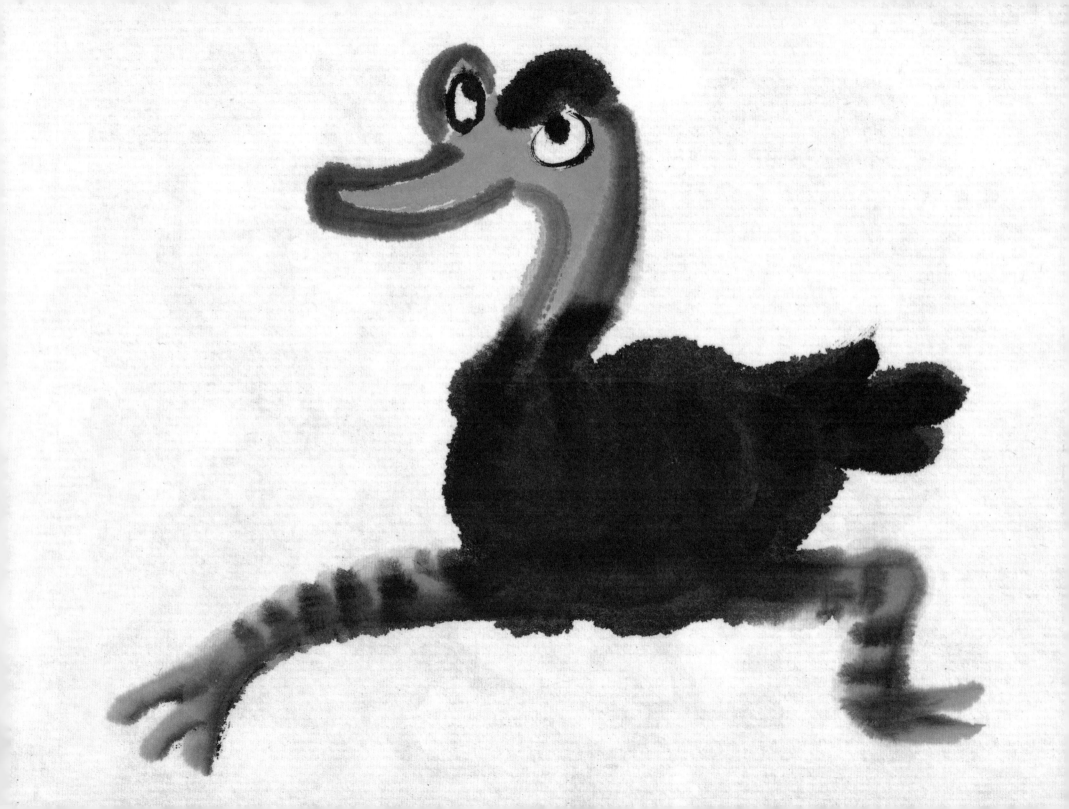

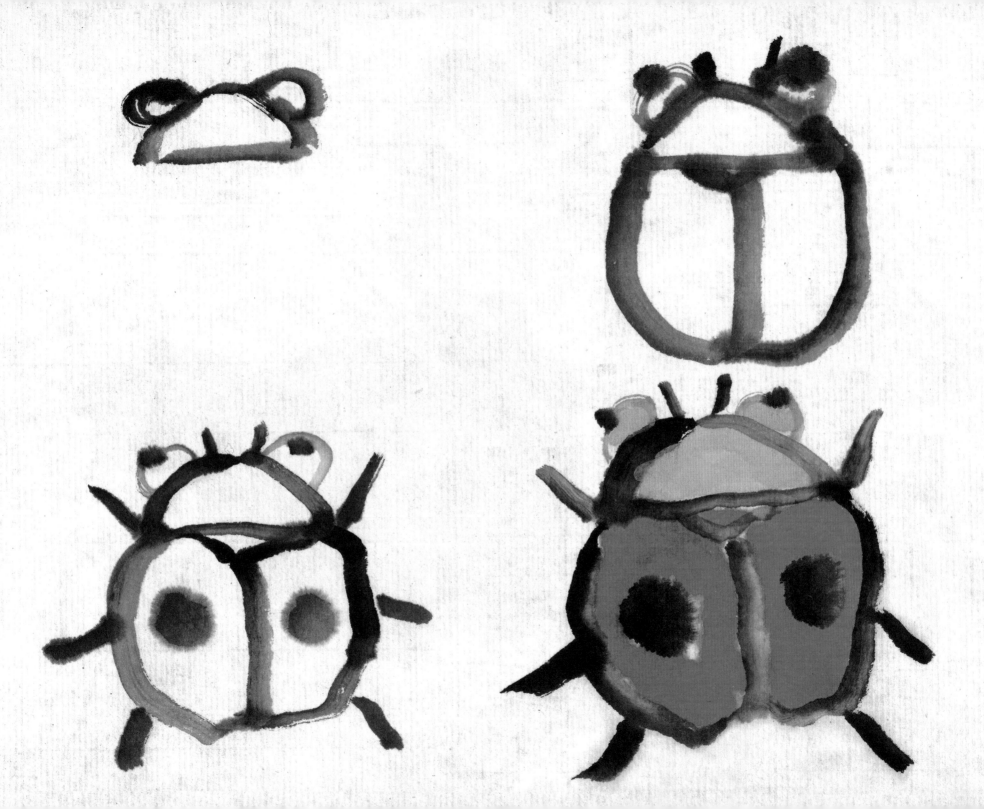

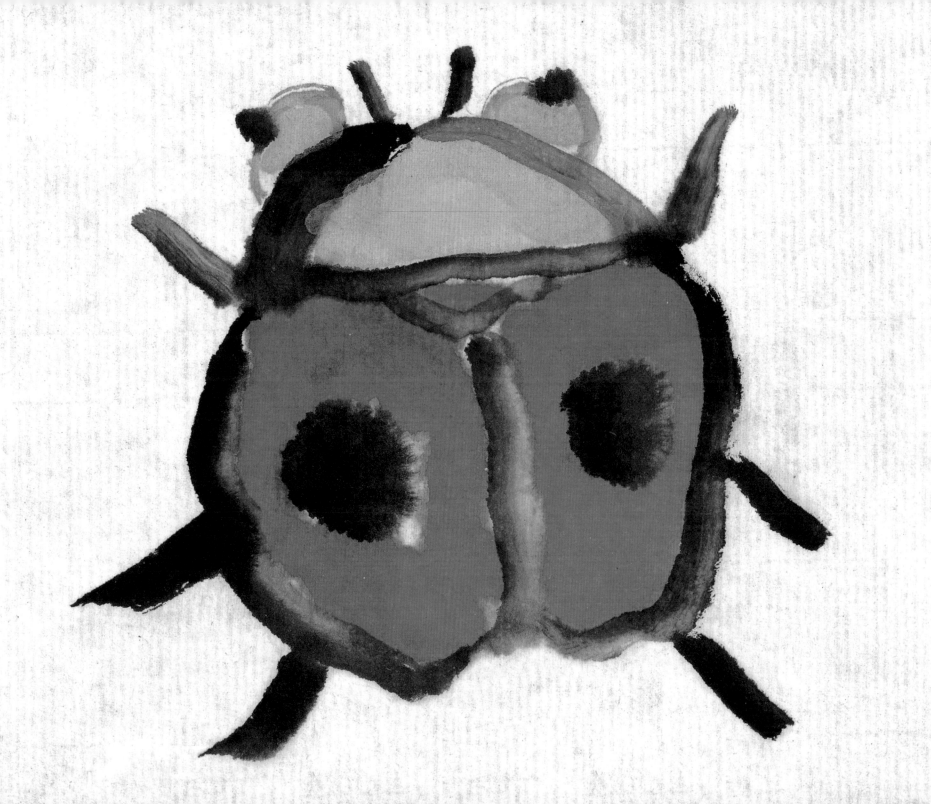

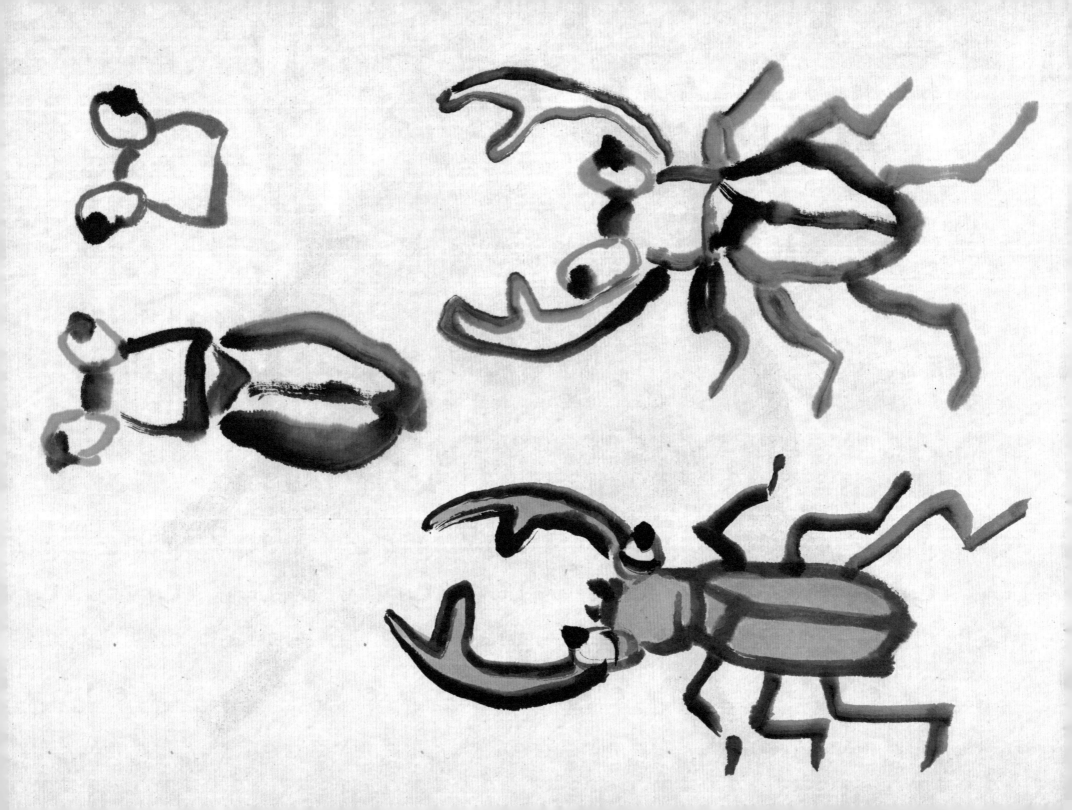

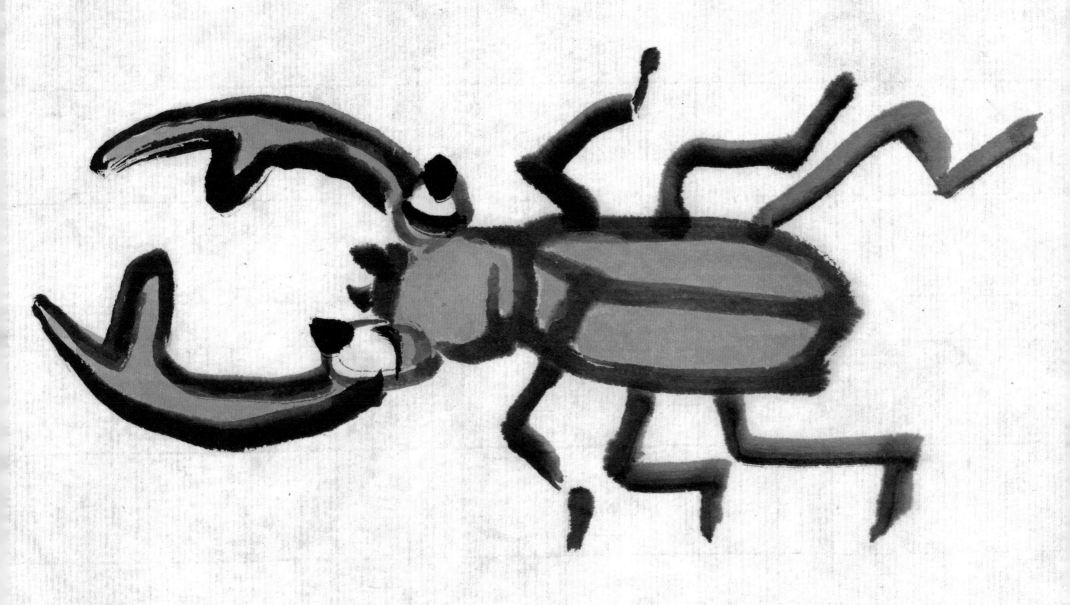

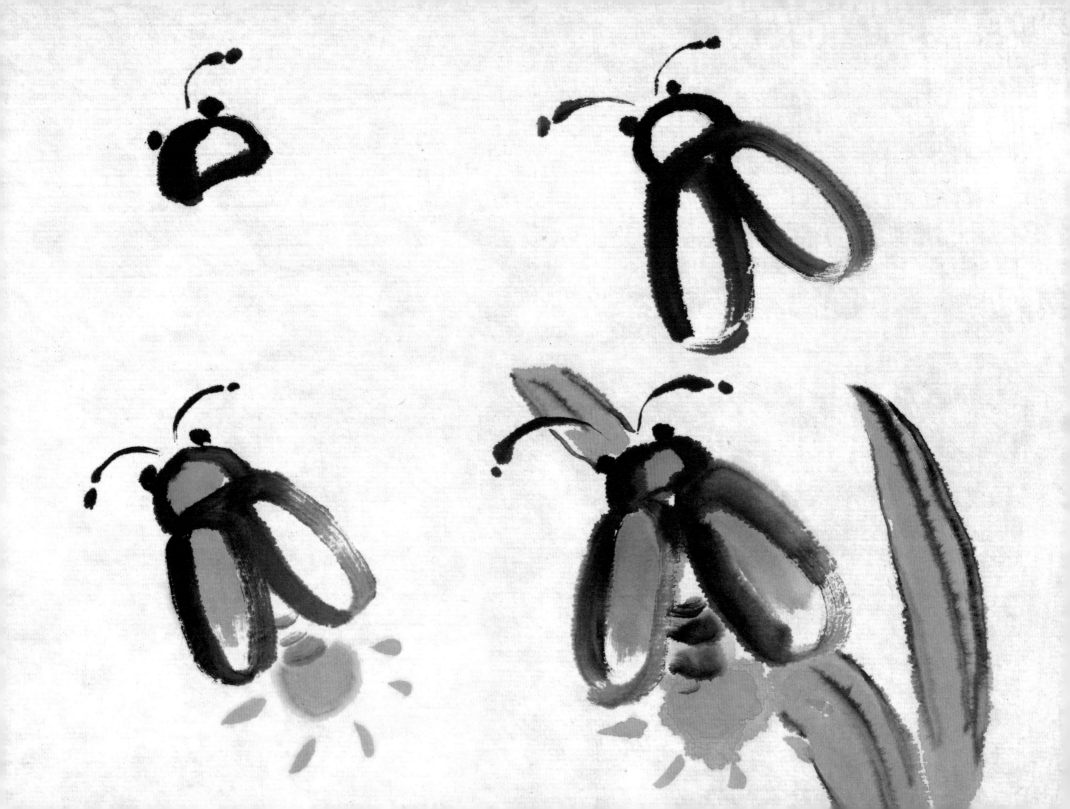

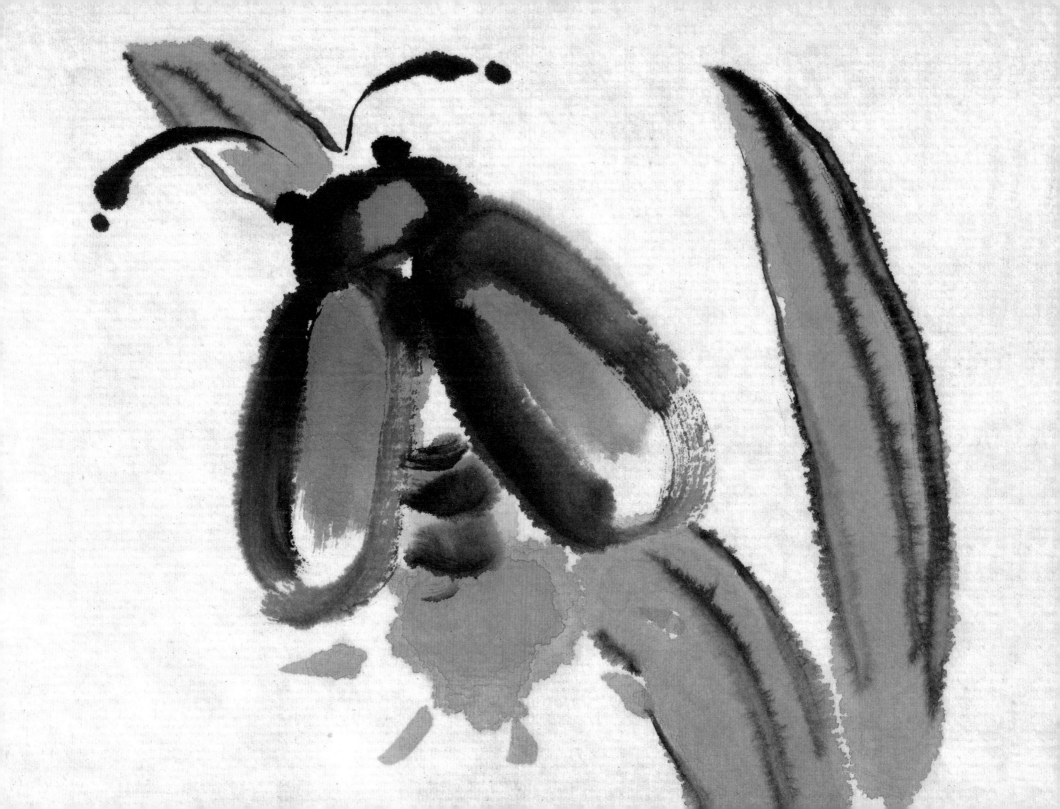

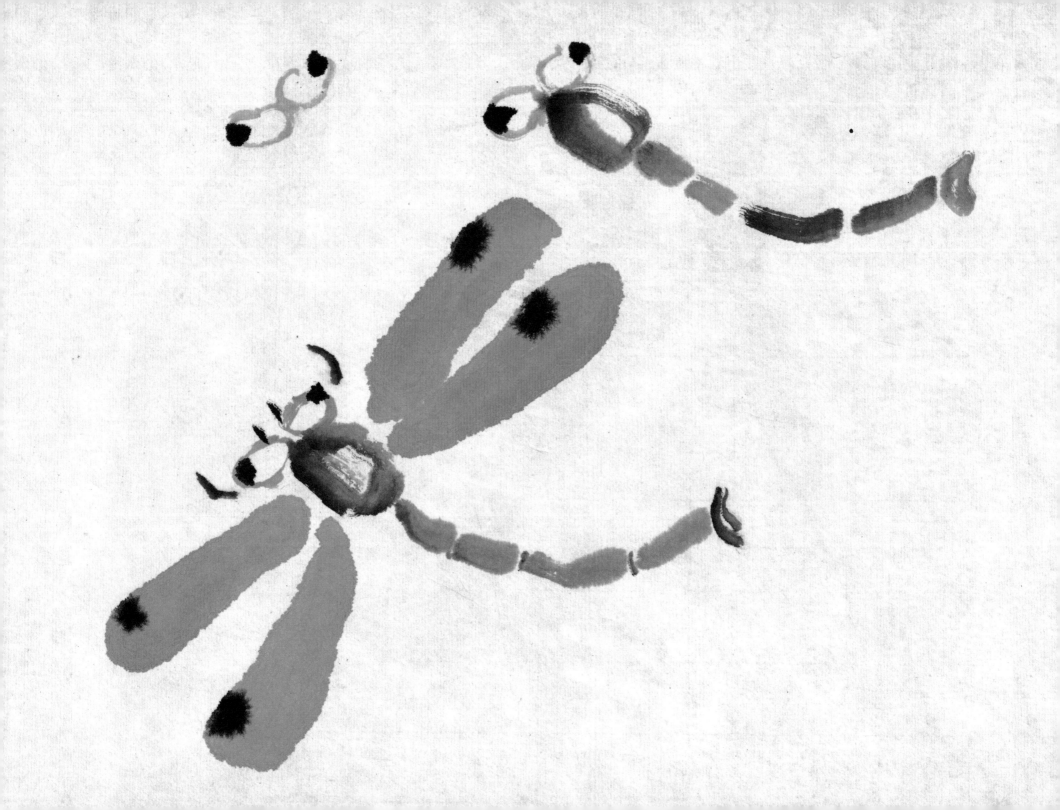

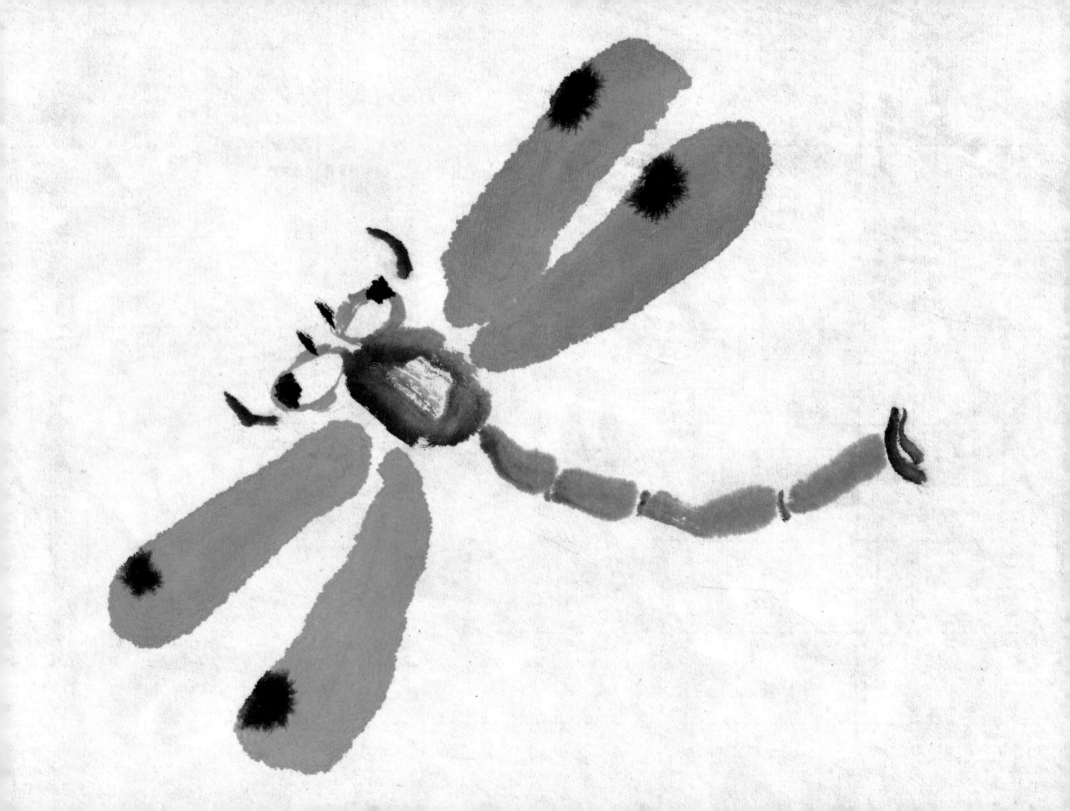

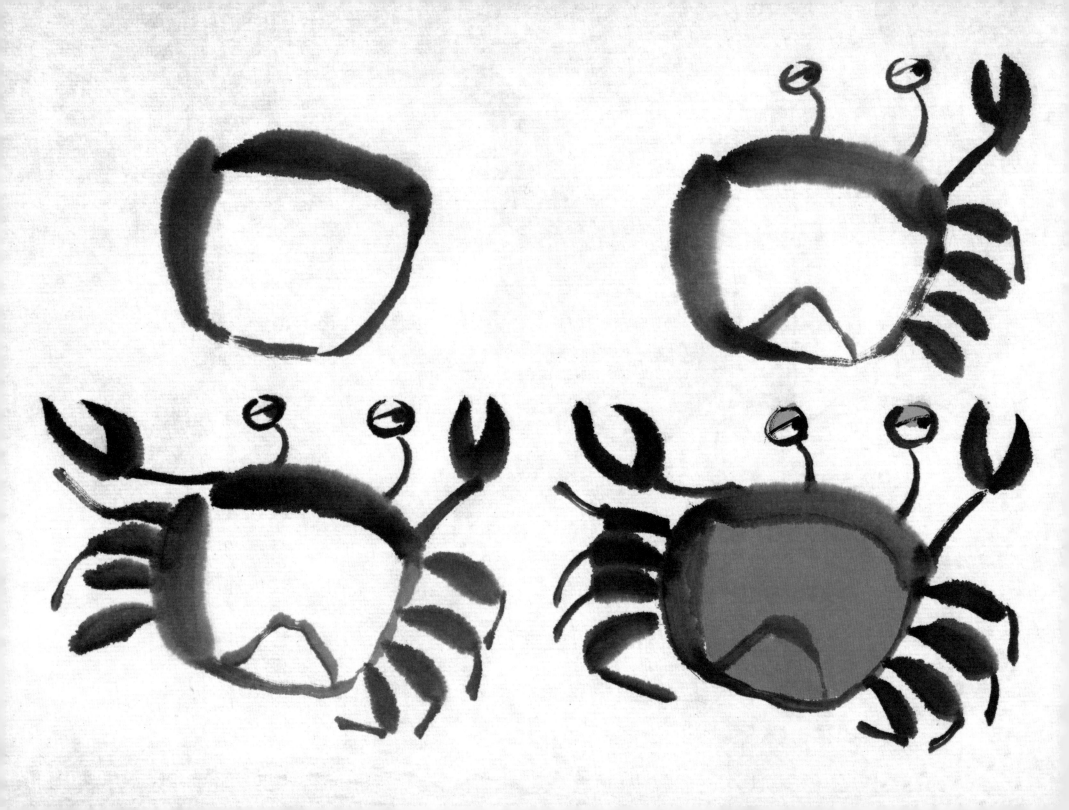

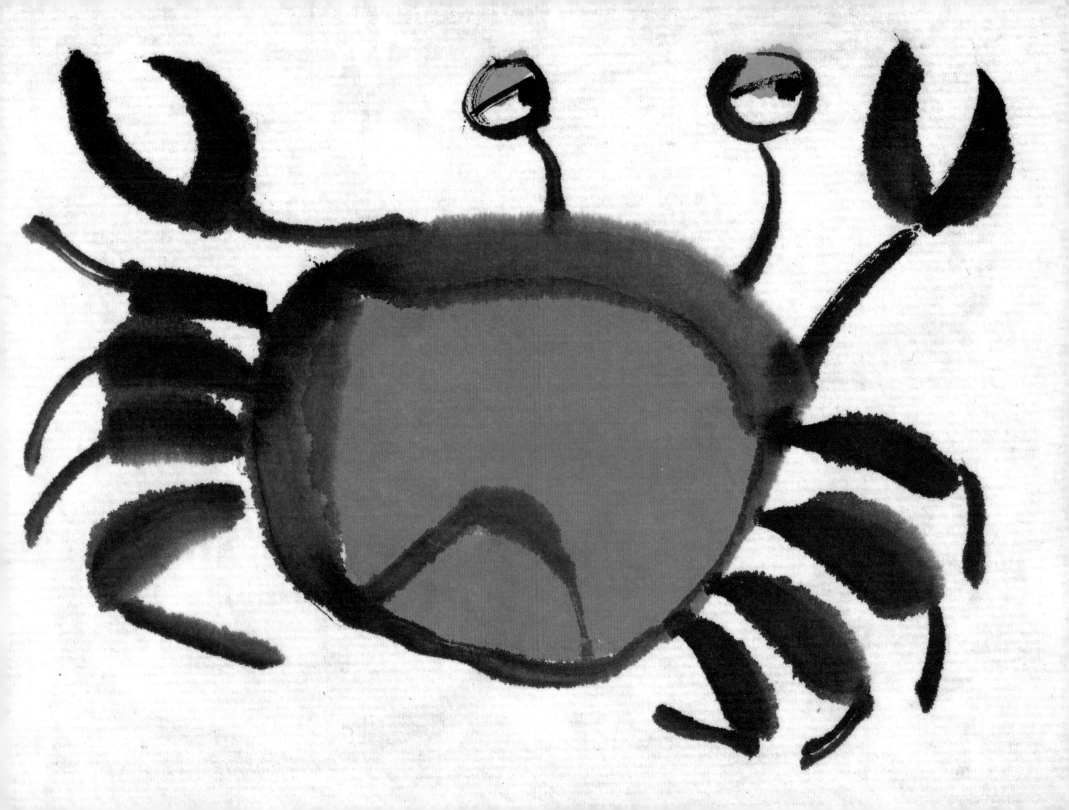

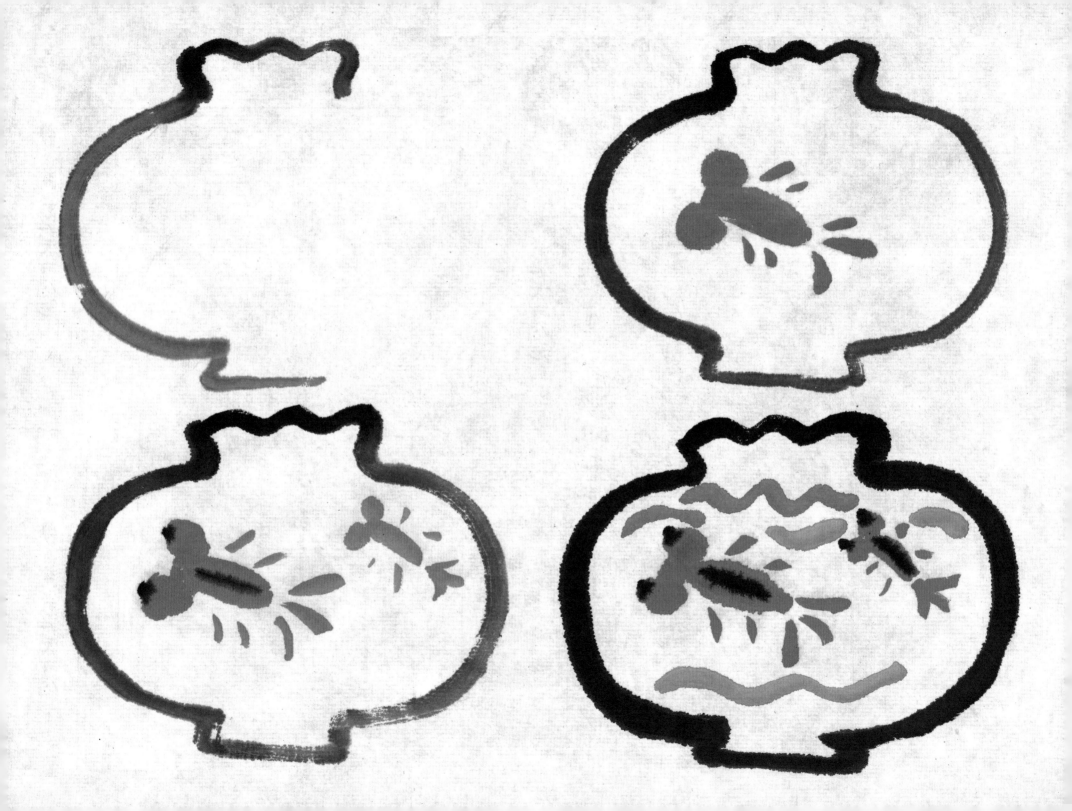

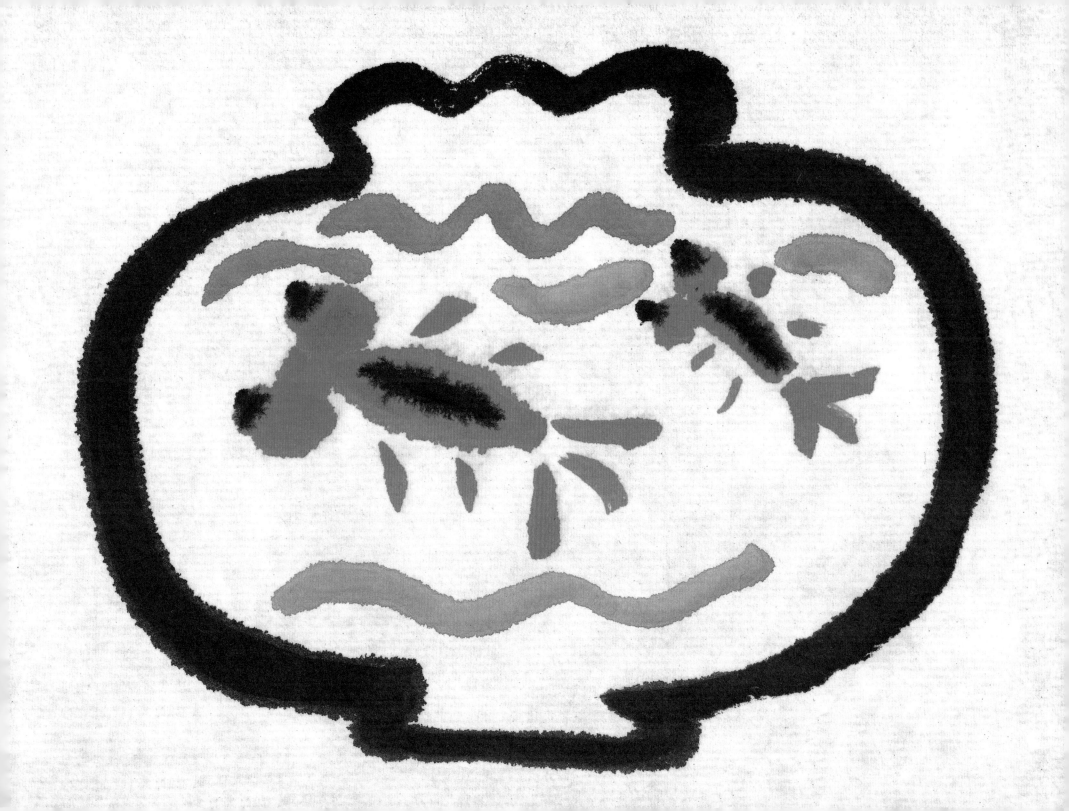

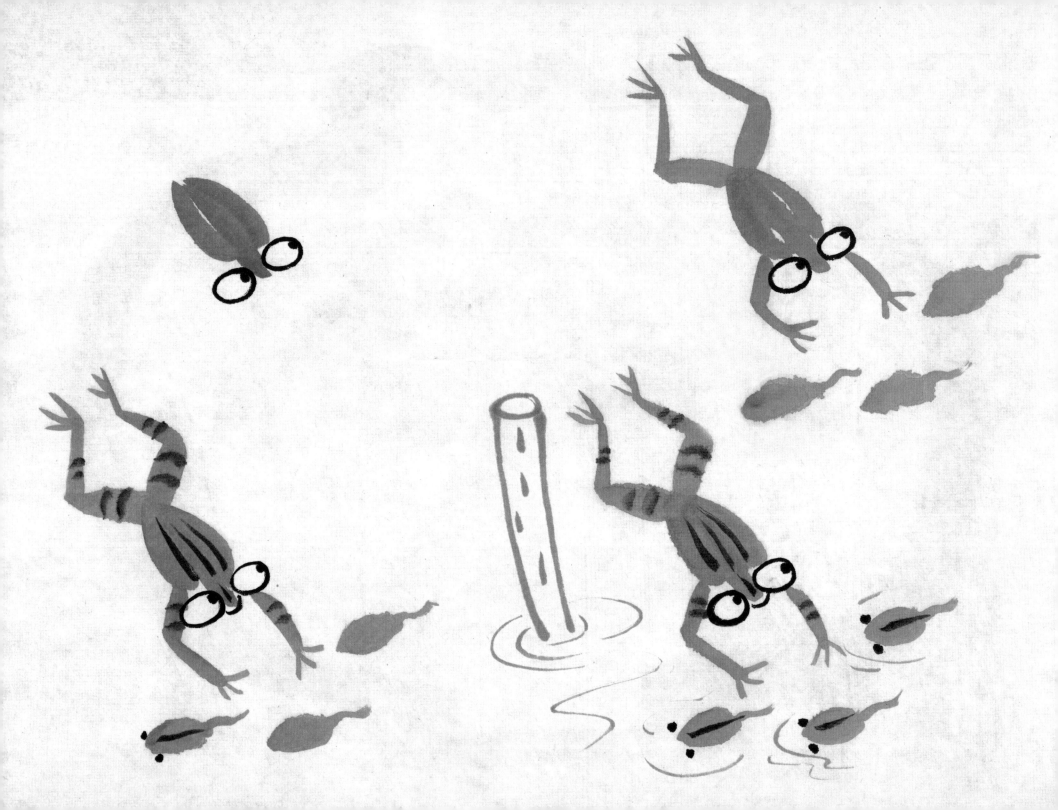

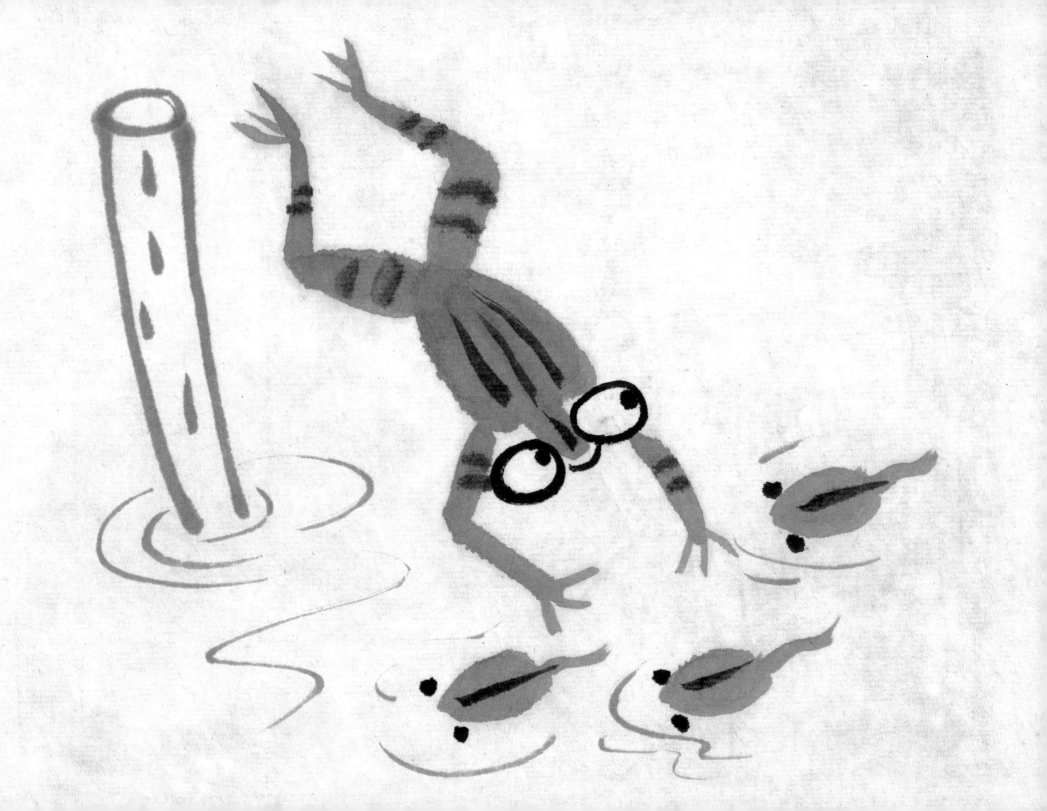

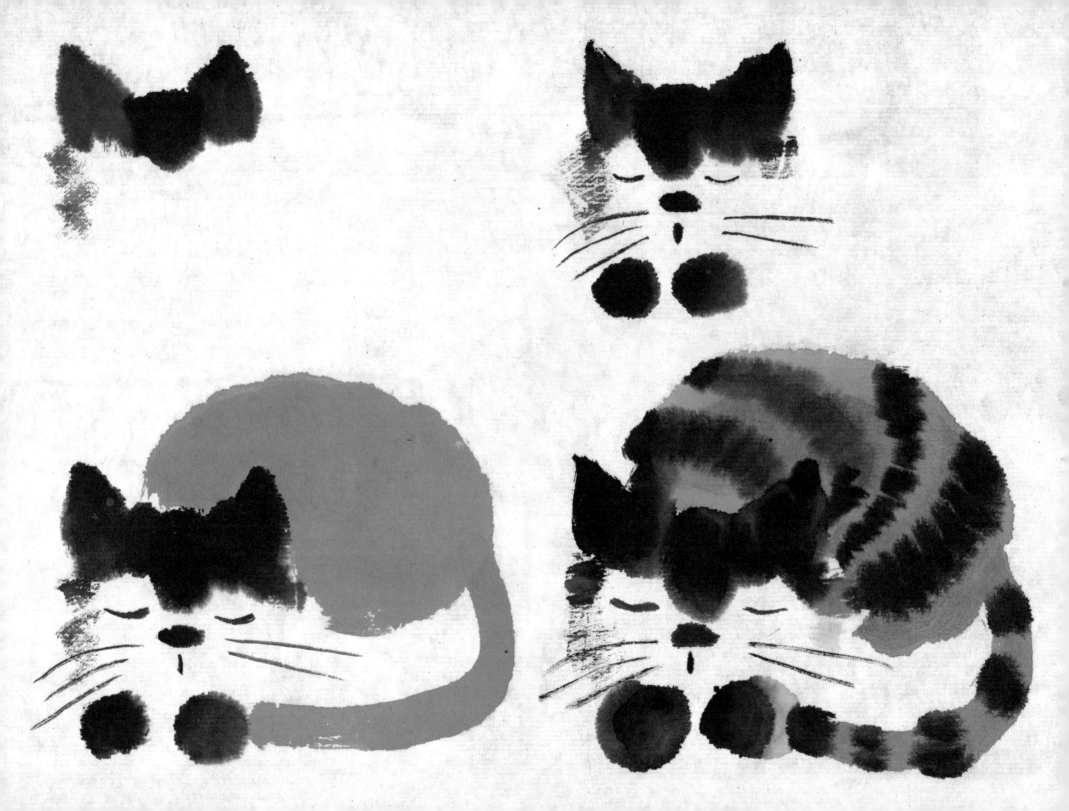

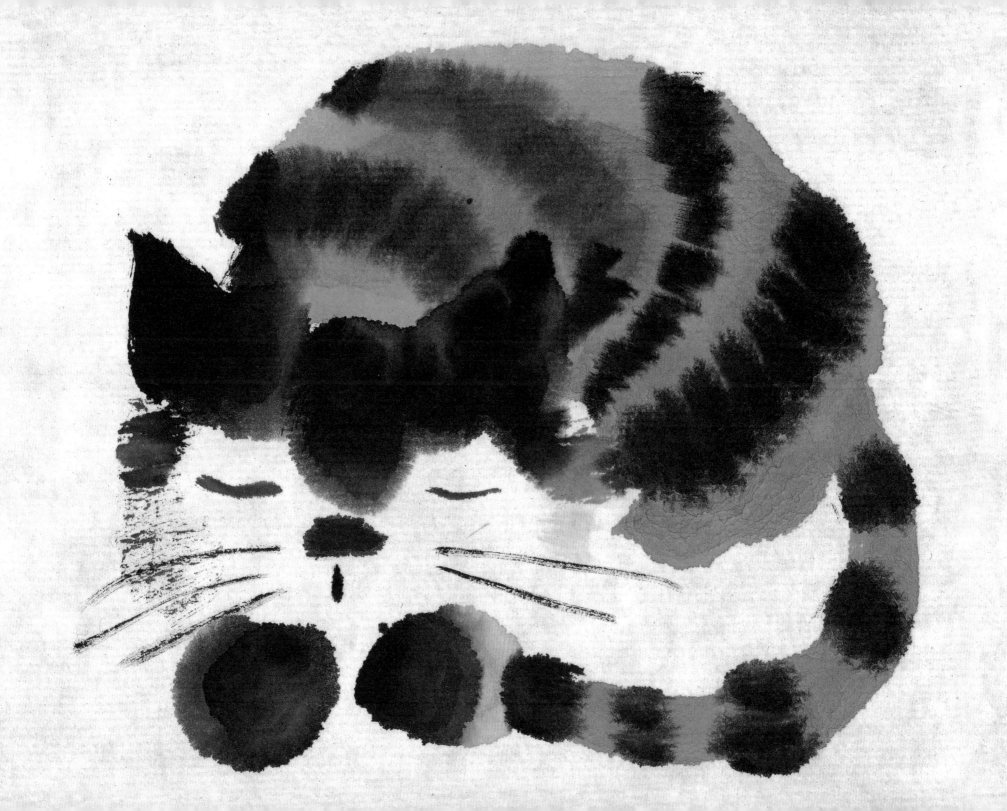

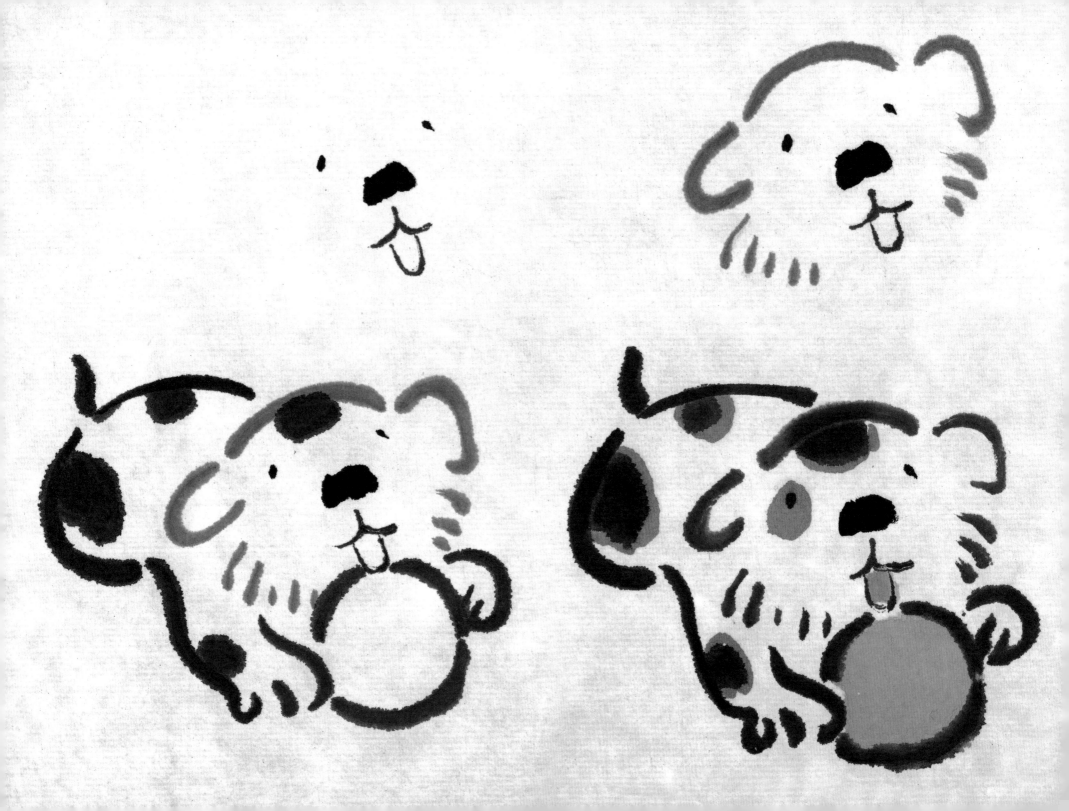

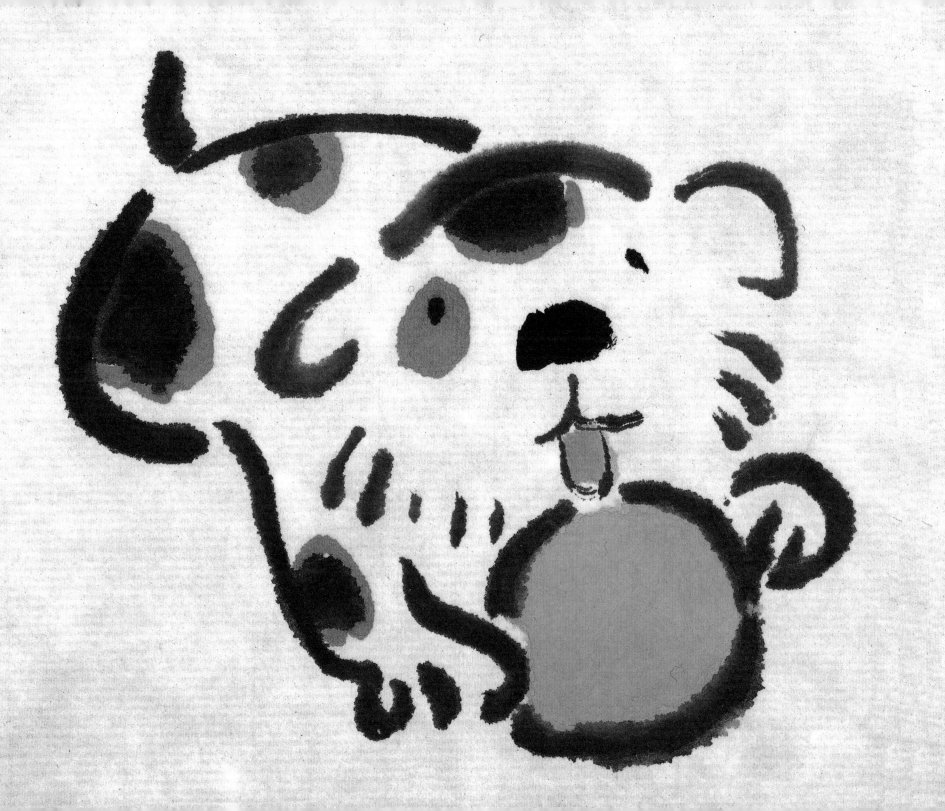

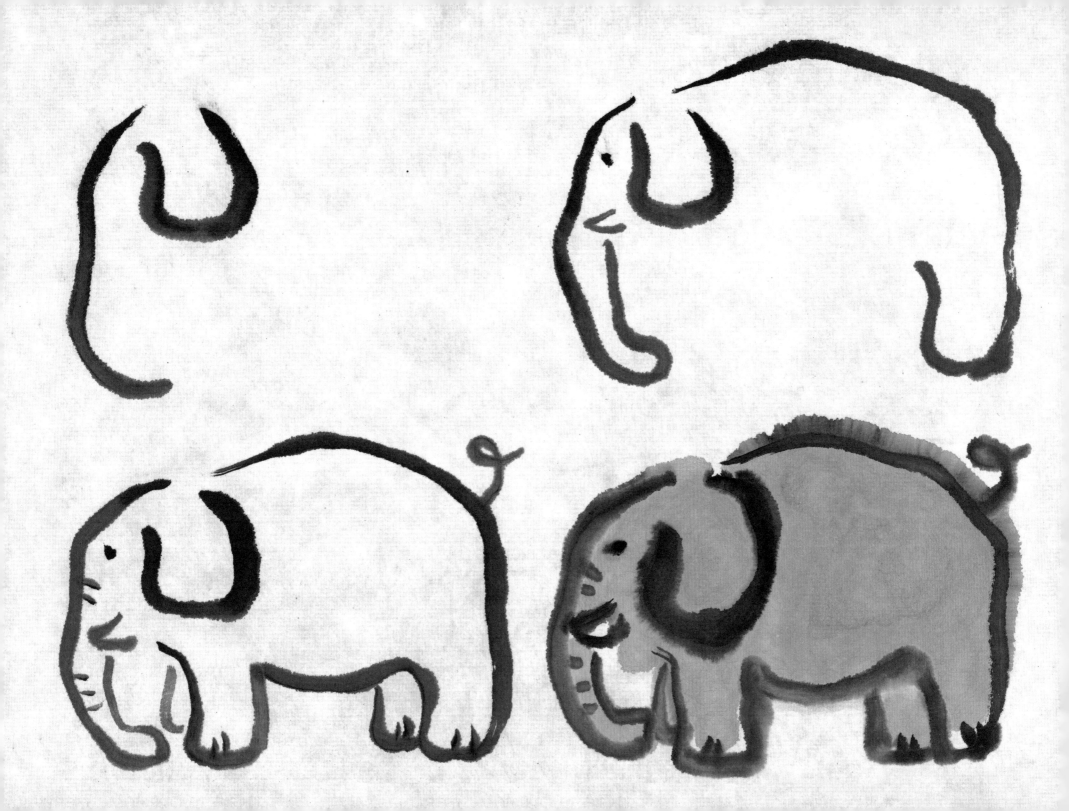

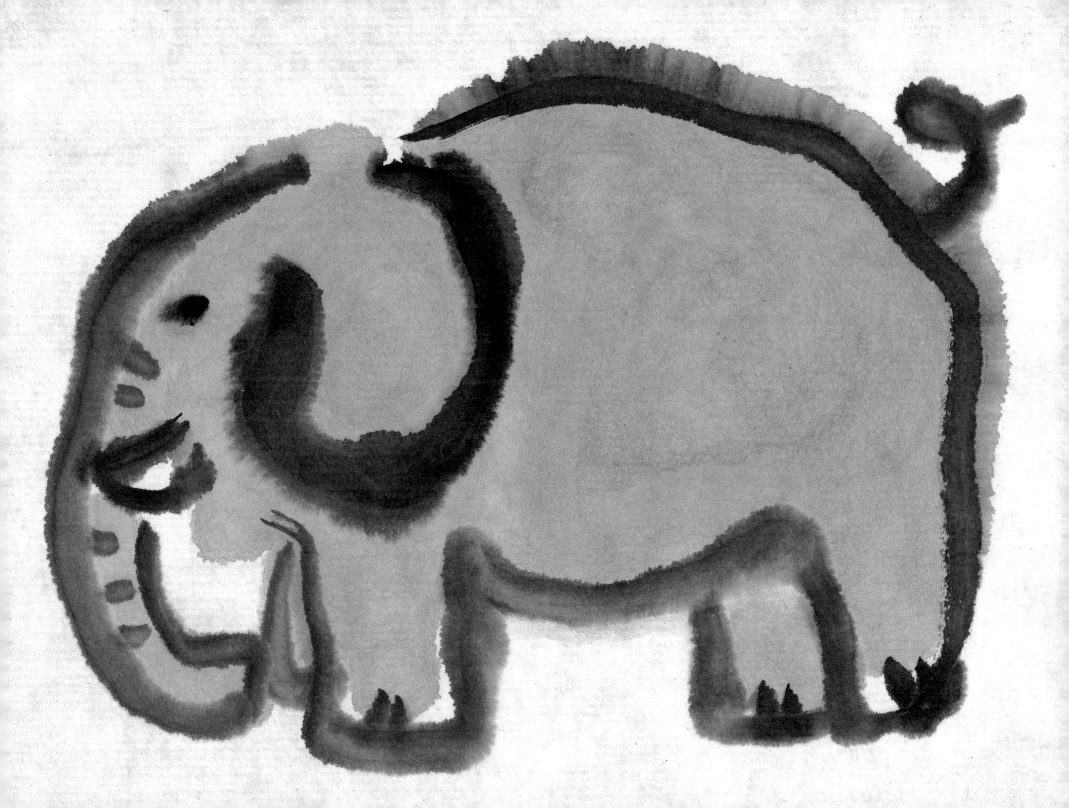

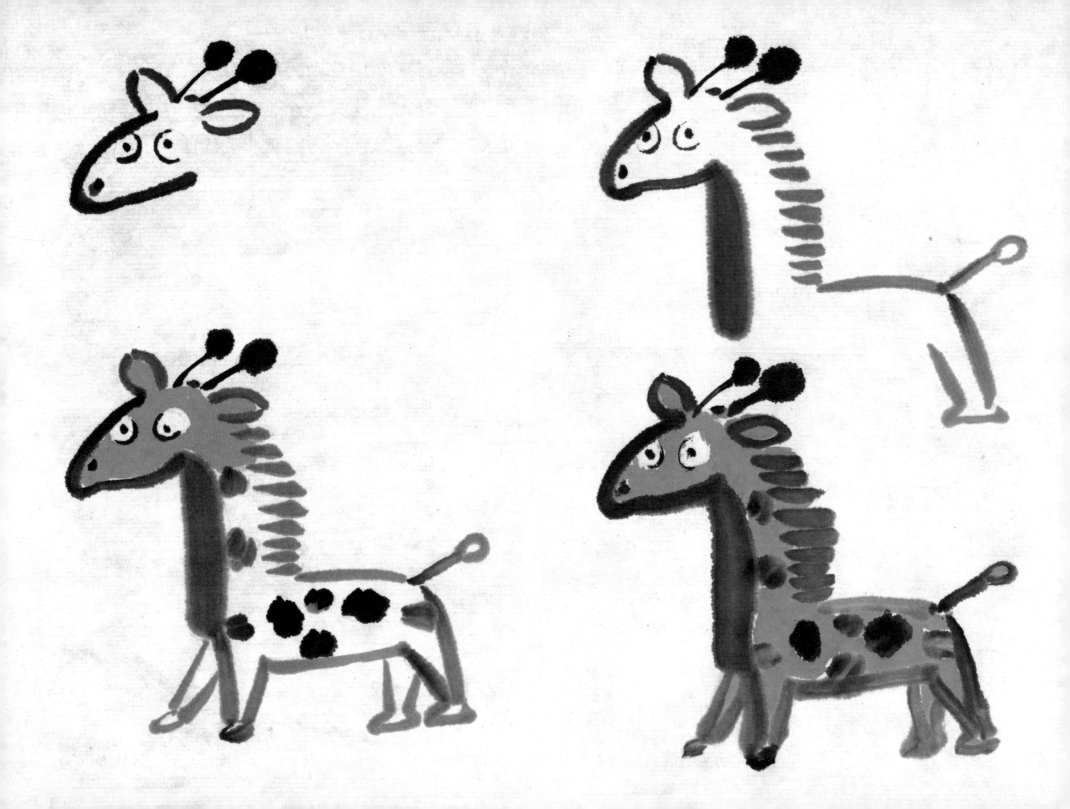

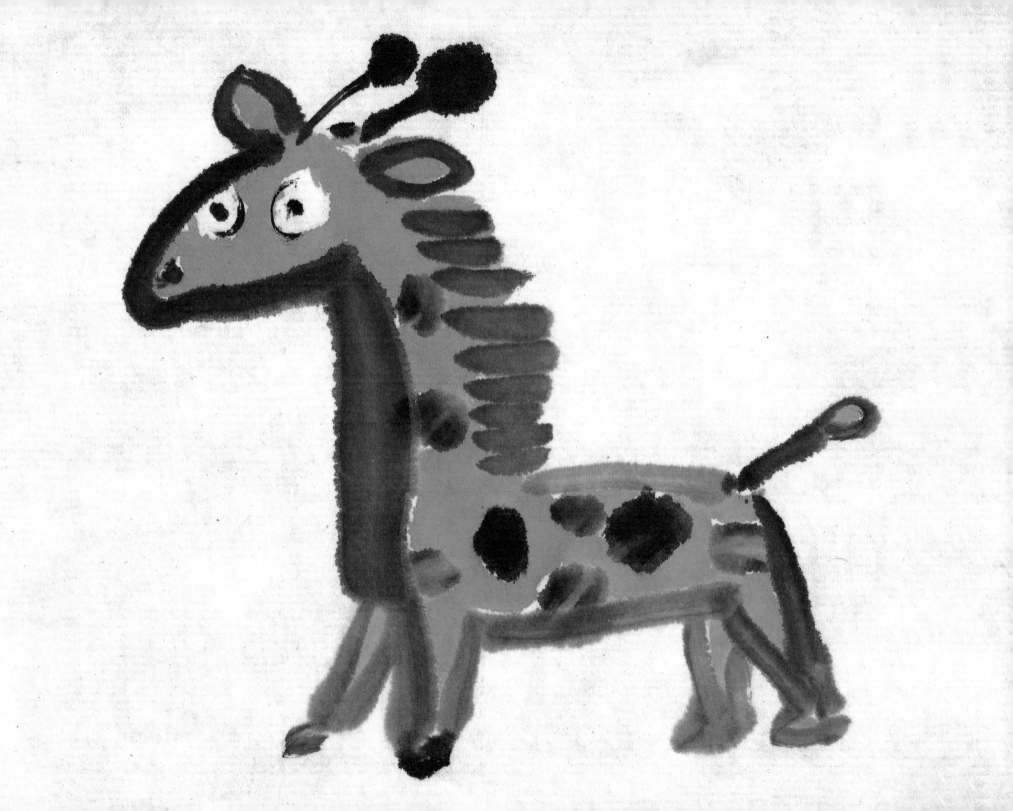

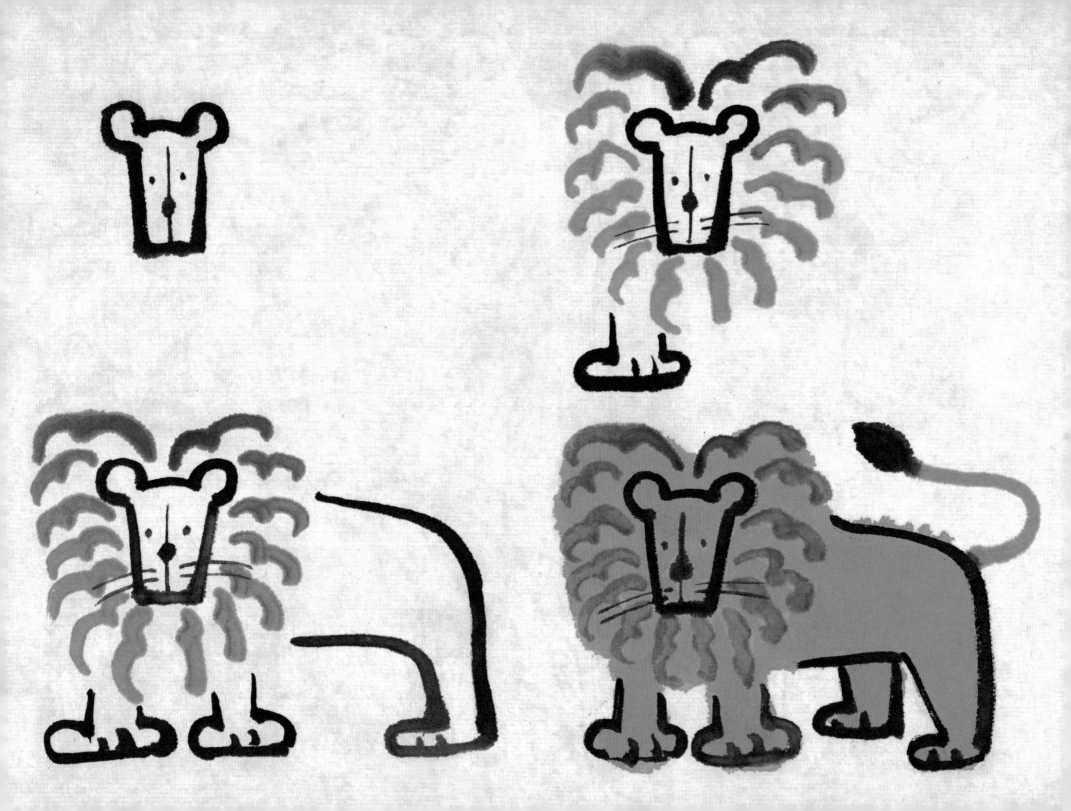

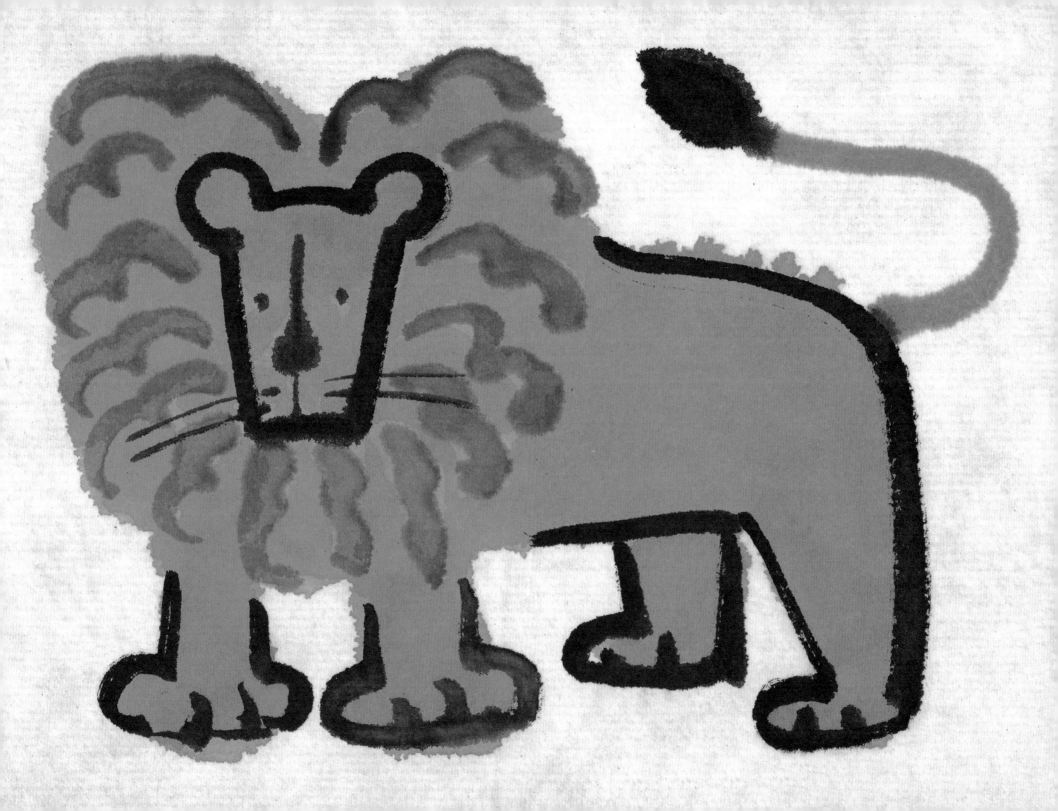

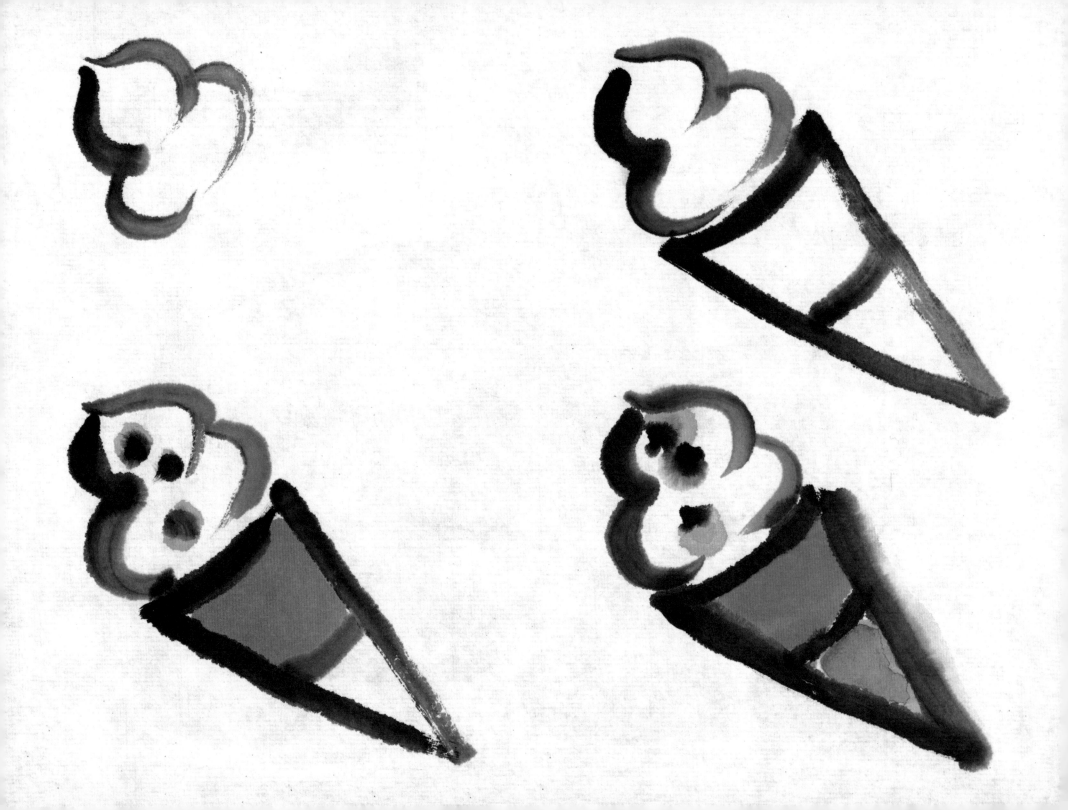

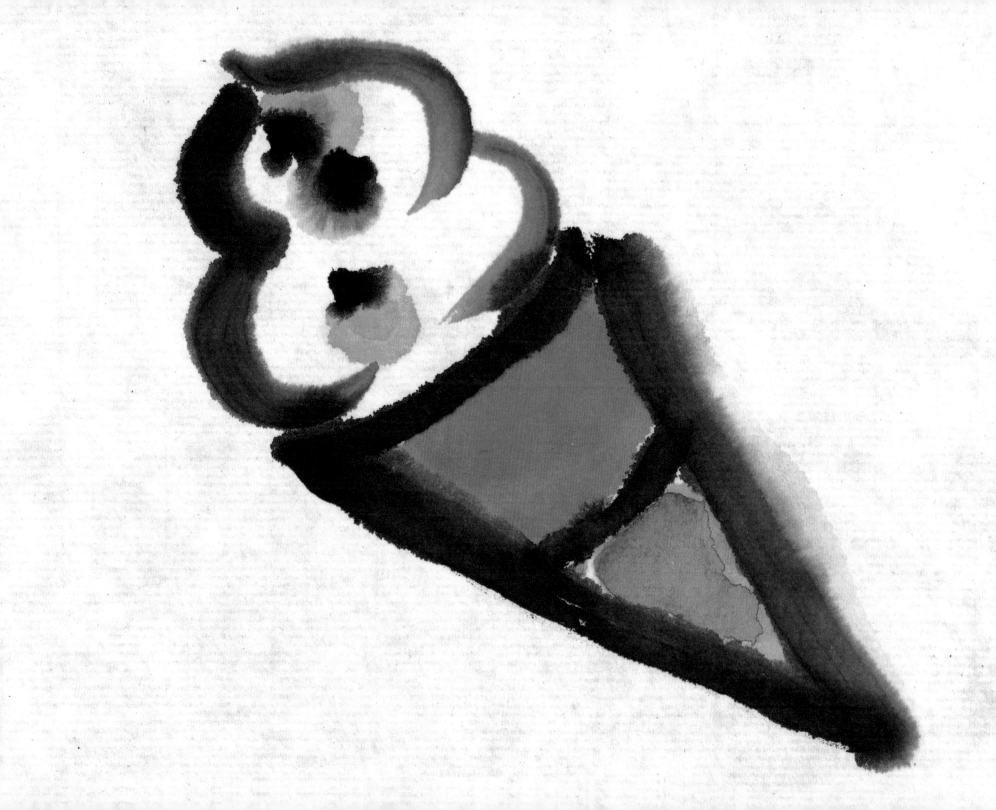

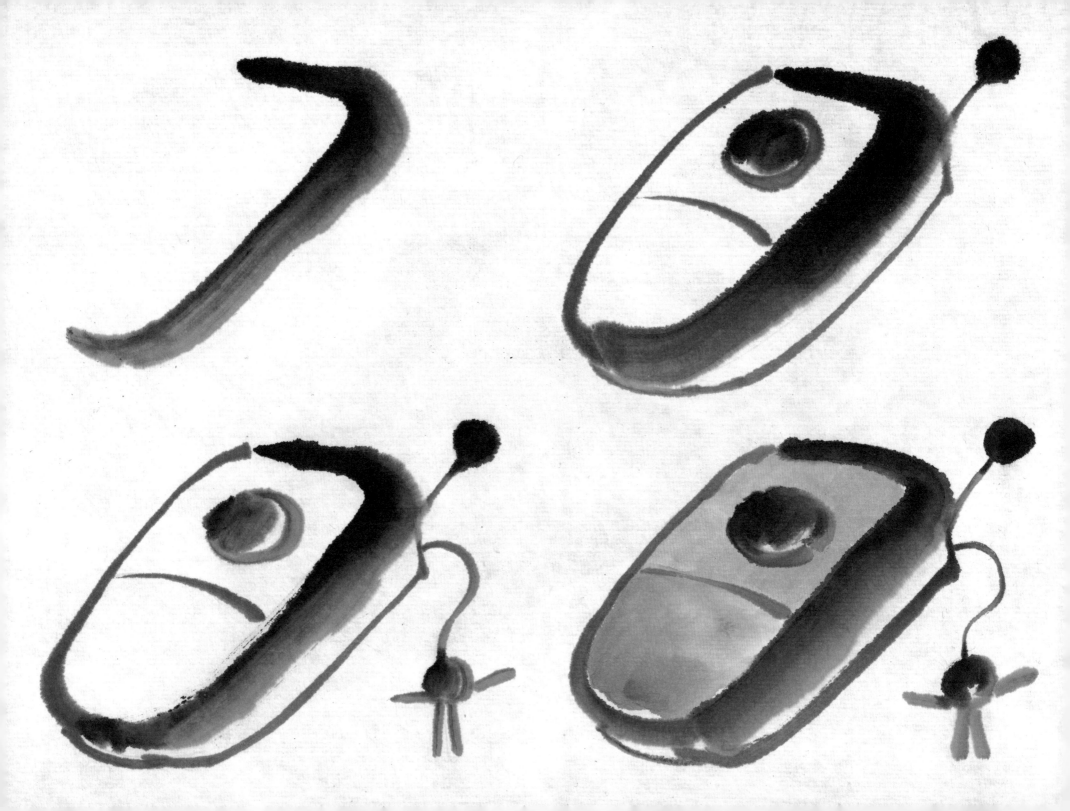

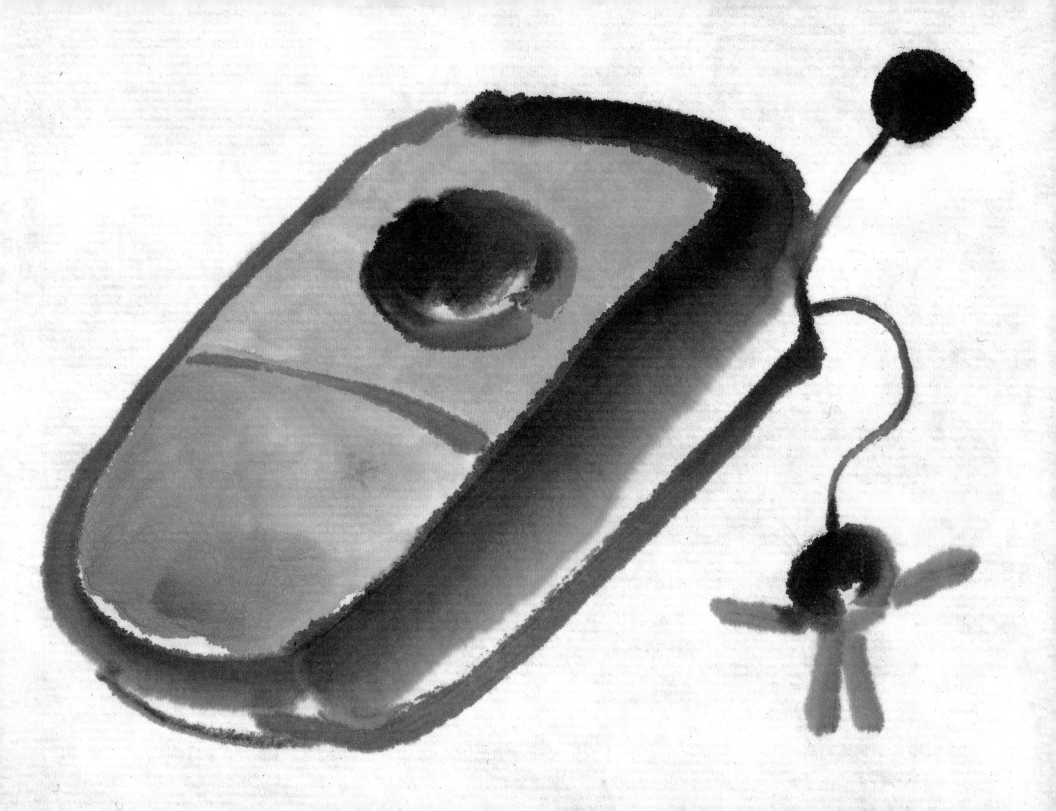

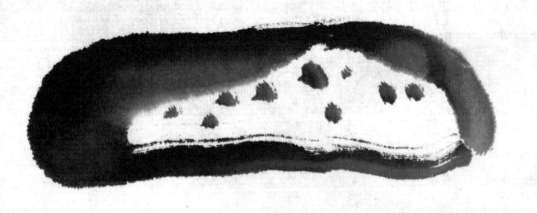
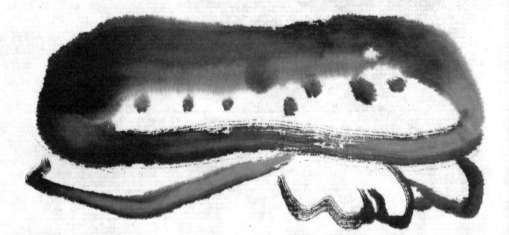
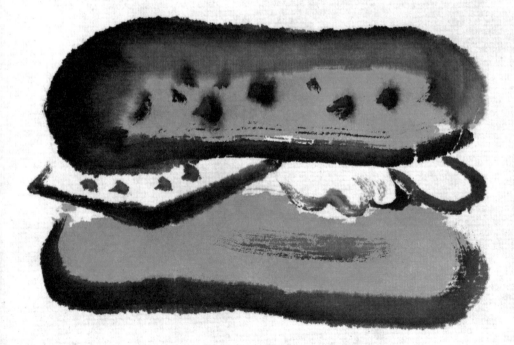
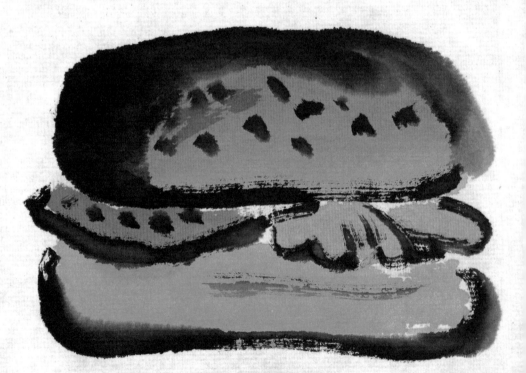

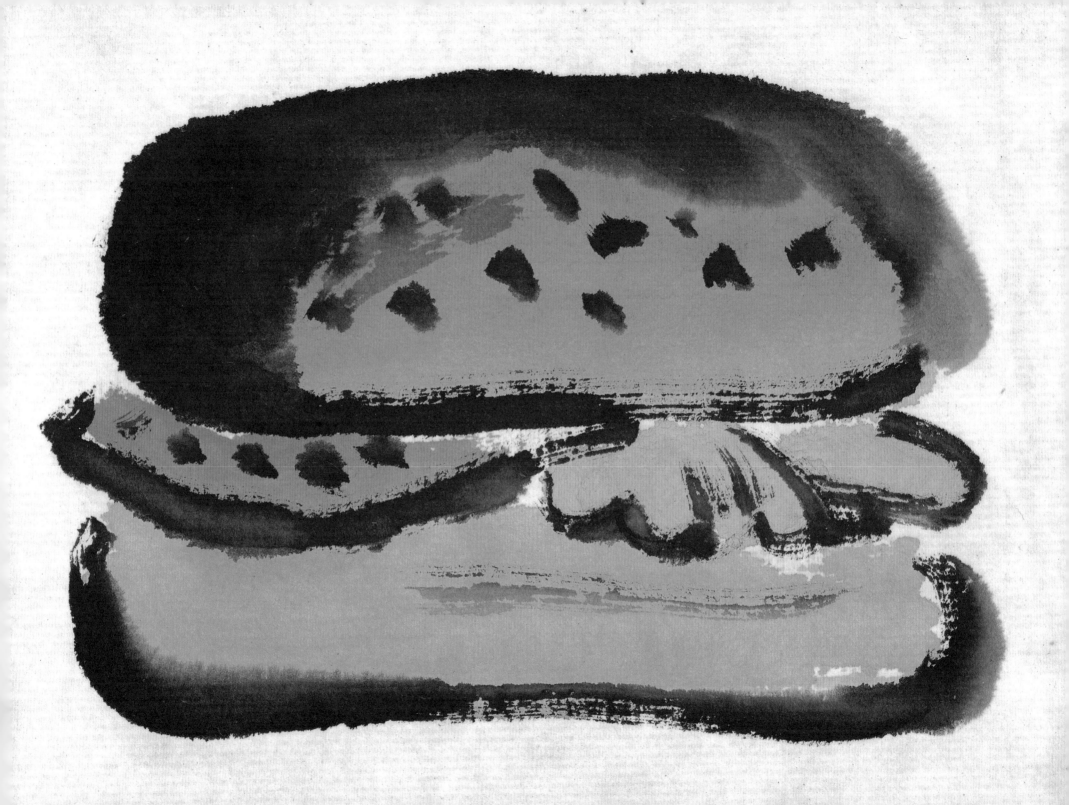

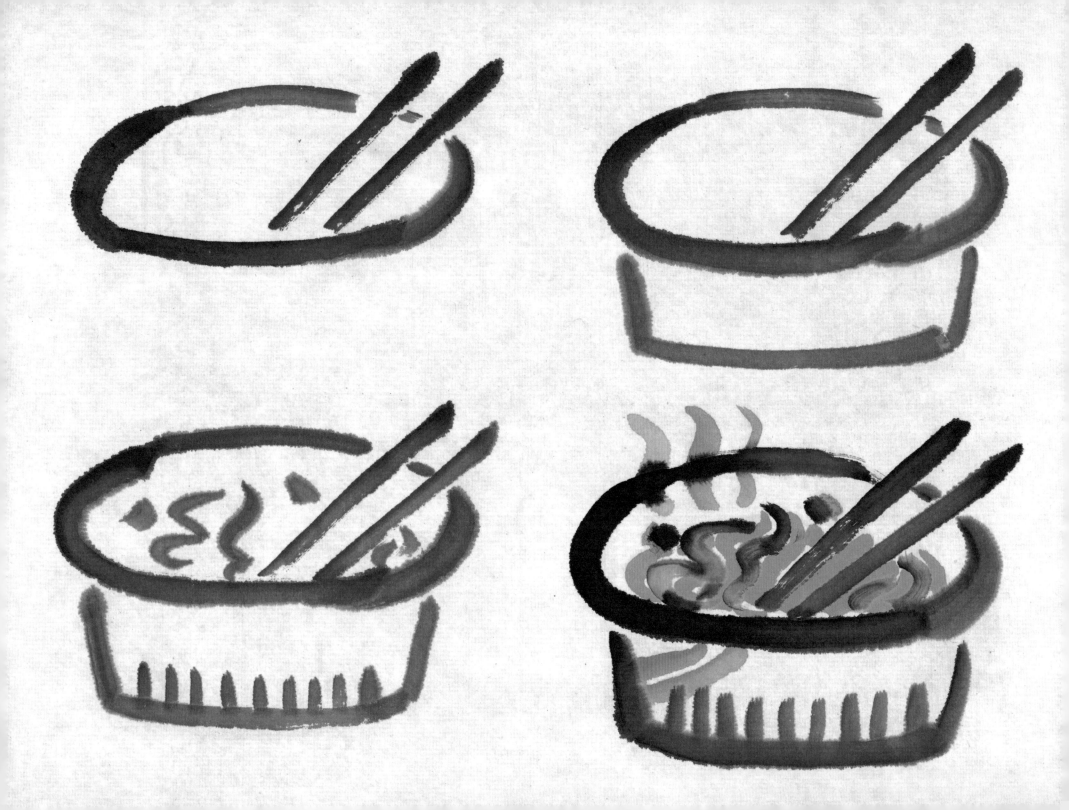

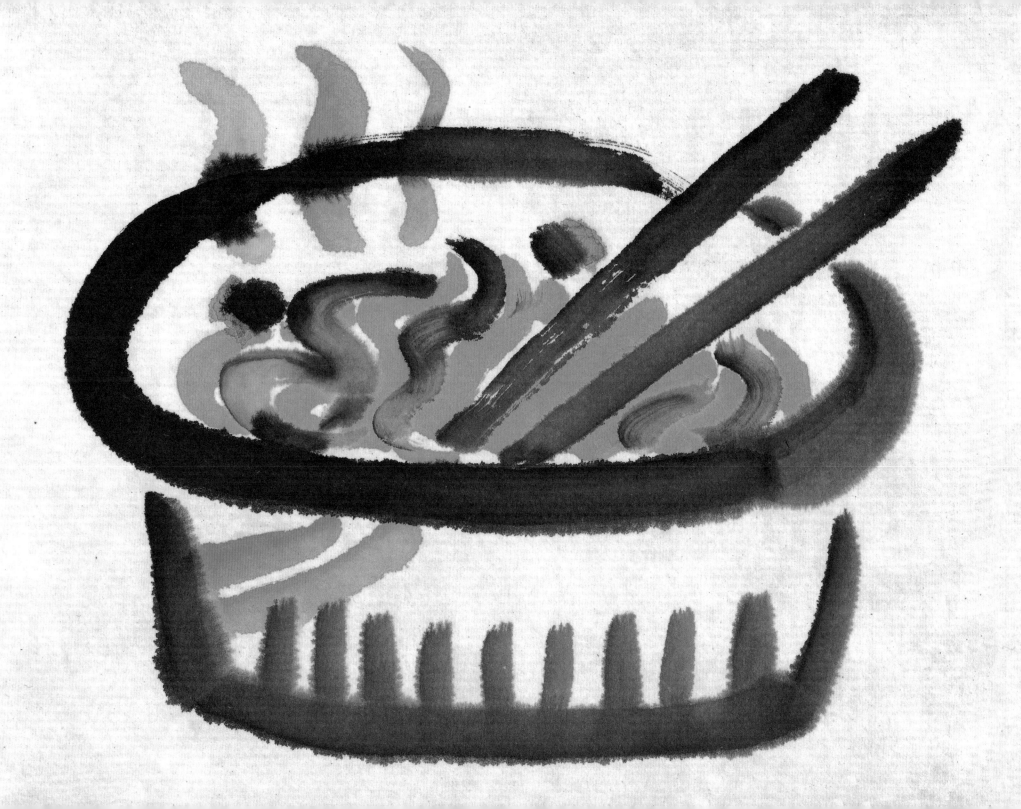

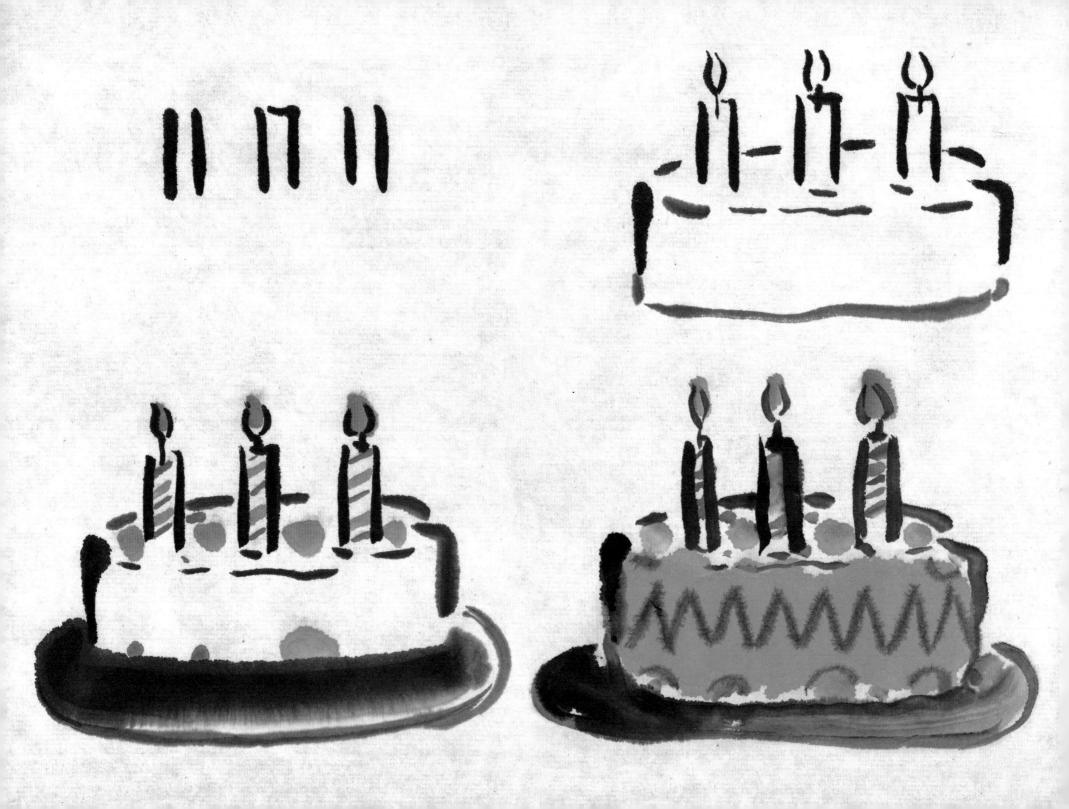

미술신서 46

한국화 그리기 4
채색화 그리기 연습

글쓴이 / 신정수, 권세혁

1판 1쇄 인쇄 2003년 10월 4일
1판 1쇄 발행 2003년 10월 9일

발행처 / 도서출판 재원
발행인 / 박덕흠

등록번호 / 제10-428호
등록일자 / 1990년 10월 24일

서울 마포구 서교동 461-9 우편번호 121-841
전화 323-1411(代) 323-1410 팩스 323-1412
E-mail:jaewonart@yahoo.co.kr

ⓒ 신정수·권세혁, 2003

ISBN 89-5575-028-5 04650
세트번호 89-5575-027-7